中外電影永遠的巨星（三）

黃仁　著

《海灘的一天》裡的張艾嘉。

張艾嘉

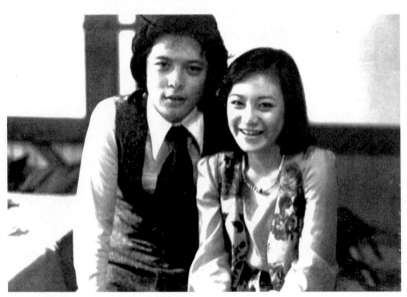

劉文正與張艾嘉。

影評人但漢章（中）和李道明（右）。

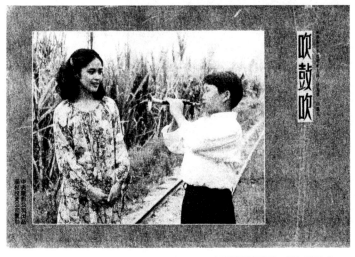

李道明導演的《吹鼓吹》。

丁善璽編導的《八百壯士》。

丁善璽編導的《小小世界妙妙妙》。

丁善璽編導的《我愛芳鄰》。

丁善璽編導的《英烈千秋》。

《落鷹峽》導演為丁善璽。

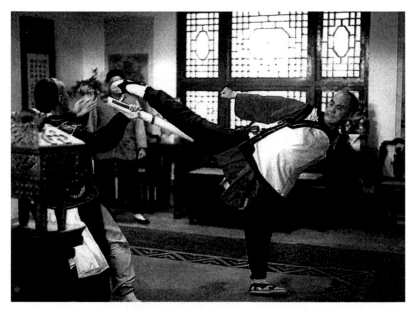

《辛亥雙十》導演為丁善璽，並由小野與丁善璽共同編劇。

序

黃仁

《中外電影永遠的巨星》曾經出版兩冊,一般評價還不錯,有讀者反映尚有一些重要人物可列入此一書系內,因此我再重新整理資料,寫成《中外電影永遠的巨星(三)》。

本書的特色是比較偏重跟電影關係密切的作家,包括:瓊瑤、黃春明、徐訏、小野等,在全書介紹的八個巨星中佔了一半。之所以會在選材上特別偏重作家,因為我認為電影創作不能脫離「文學」,作家的加入,能夠提升影片水準,有如讓電影「長了翅膀」飛起來,書中四位作家巨星的表現,都能夠證明此一論點。

另外,本書介紹的幾位巨星都屬於「多面向」的人才,具有多方面的才華,在好幾個不同的崗位上都閃耀出其光芒。學者李道明經營的公司名稱即為「多面向」。張艾嘉更是公認的全方位藝人,台前的歌唱、演戲,和幕後的編劇、導演、監製等無一不精,甚至跨越到影藝界之外的慈善活動。作者瓊瑤身兼原著、編劇、製作人;小野在小說創作與編劇之外,更在電視台擔任主管,也在影展擔任過主席;黃春明和徐訏除了有多部作品搬上大銀幕之外,本身也擔任過電影製作人;知名製片人童月娟早年是演員出身;高仁河除了是重要發行人,也曾經擔任製片和導演。

　　電影的發展日新月異，在二十一世紀的電影已進入全面數位化的新時代，未來還會進入 4D 和 VR 的互動觀影新體驗。像我們這些「老世代」能夠做的，是把一些在百年電影發展過程中，曾經有過重要貢獻的中外巨星介紹給大家，讓新一代的讀者和電影工作者能夠從中學習，將他們的經驗傳承和發展下去，這是我寫《中外電影永遠的巨星》系列的一點小小心願。

　　最後，特別感謝老友梁良，在我近年眼睛老化，仍能勉力出書，是他從旁提供了不少協助，使我能夠完成未了的心願，感恩。

<div align="right">2016.03.19.</div>

目 次

導演張艾嘉出席《念念》宣傳座談會。[1]

[1]　圖片來源：https://www.flickr.com/photos/h760127/18987830495／作者：范姜中岑

1.最早走紅國際的台灣影星張艾嘉，
永遠自強不息的典範

　　很早我就想寫張艾嘉，多年前，她捐款贊助電影資料館修復台語片時，我們曾坐在一起演講，當時我未向她提出邀訪，錯過了機會。後來，我和張艾嘉又見了面，她給我名片、電話、地址，但不久之後，張家發生孩子被綁架事件，其後就電話地址全變了，我無法聯絡。雖然她也常來台北，但無見面機會，拖延至今，內心十分遺憾。

　　我要寫張艾嘉不只是為了她個人，而是她具備「智、仁、勇」三大德的人格，永遠自強不息的精神，可為兩岸三地華語影壇樹立楷模，足以教育後代。所以在我已 90 高齡，眼睛老化的情況下，仍要憑記憶完成我的心願。

第一記錄

　　粗略統計一下，張艾嘉是獲得「第一」最多的華語影人，迄今為止：

1. 從台北電影節主席下台，立即接金馬獎主席，她是第一人。
2. 我國電影界成立基金會幫助人的，她是第一人。
3. 響應電影資料館捐款認養老影片修復，她是第一人。
4. 她是台灣第一位國際明星，早在 1979 年已參演《外科醫生》（M. A. S. H 的電視劇），其後演出英國片《酸甜》（1988）、加拿大片《紅色小提琴》（1998）、美國片《融合美利堅》（2005）等。
5. 1992 年擔任柏林影展評審，是中國影星第一人。那一屆，張曼玉以《阮玲玉》拿到柏林影后。

6. 倫敦影展和多倫多影展先後為張艾嘉做專題放映，她是中國影星第一人。

7. 作為演員，她演出的角色身分最多元，在中國影壇亦堪稱第一。角色包括：借腹生子的女學生、女鬼、女警、女探、女兵、女間諜、女歌星、試婚女子、妓女、老鴇、千金小姐、黃梅調電影中的林黛玉等等，類型最多。

8. 台灣演員與大陸演員合作演出《三個女人的故事》（又名《人在紐約》），她是第一人。

9. 在 1980 至 1990 年代於台港兩地密集拍片，空中飛來飛去，台港拍片卡檔期混而不亂，她是第一人。

10. 縱橫電影、電視、歌唱界，幕前幕後工作，先後做過：電影、電視、廣告、演員、電影編劇、電影導演、製片人、歌手、電視製作人、節目主持人、金馬獎頒獎典禮主持人、影展評審、影展主席等等，堪稱多才多藝的第一位「全方位藝人」。

11. 為了幫助因車禍死亡的屠忠訓導演完成將開拍的電影《某年某月某一天》，見義勇為，從無導演經歷便毅然挑起導演重擔，她是第一人。

她的寶貝孩子奧斯卡被綁架，但她不報警、不慌張，找到電影界與黑道有關的影人幫忙把孩子安全救回來，其後立即搬家，變更電話，是處理這類風暴事件平安落幕的影壇第一人。

張艾嘉有那麼多的第一，卻迄今沒有一篇文章好好寫過她，我感到真不公平，因此一定要比較詳細的向讀者介紹介紹。

生平簡介

張艾嘉，山西五台人，於 1953 年 7 月 21 日在嘉義空軍大林眷村出生，父親張文莊是空軍軍宮，不幸在 1954 年撞山遇難。

外公魏景蒙是新聞界大老，曾任中國廣播公司總經理、中央通訊社社長、新聞局局長及總統府國策顧問，行內人尊稱「魏三爺」。小時候跟外公很親，從他身上學到了很多在日後立身處世的金玉良言，影響了她一生，其中最重要的一句話是「不可以用特權」。

張艾嘉見義勇為和自強不息的性格跟家裡對她的教養有很大關，尤其青春期在美國受教育，影響更大。生活在不同文化環境裡，養成了她獨立生活、獨立思維的個性，也比較勇敢一點。但是喜歡唱歌、演戲，跟美國學校沒什麼特別關係，因為她從小就愛唱，反而是出來當專業歌手以後，發現自己更適合電影，所以就轉而以演戲和電影圈的發展為主，後來又擴及電視圈，再從幕前發展到幕後。

人人都說她很會「慧眼識英雄」，張艾嘉認為自己是很崇拜人才，會珍惜有才華的人；也是因為她自己不是學電影出身的，不會被綁住。在創作裡，很多人、很多東西都帶給她衝擊和靈感。便都樂意和他們合作。

導演楊德昌從執導電視單元劇《十一個女人》的《浮萍》開始起步，製作此劇的張艾嘉提拔他果然慧眼識英雄，日後楊成為坎城影展最佳導演，可惜英年早逝。

張艾嘉事業有成之後，成立「果實基金會」從事社會公益工作，幫助過很多人，但電影人比較少。除了早期在影評人但漢章過世時幫他出過書，以及搶救老國片拷貝外，比較重要的任務反而是針對

青少年，無論是抗愛滋，或是帶給她們藝術啟發。1993 年，張艾嘉擔任「台灣飢餓三十」第一位活動代言人，首次踏上非洲大陸，與世界展望會的志工一起到索馬利、衣索比亞等國去展開人道關懷，是第一個亞洲女藝人從事這種活動，比安潔莉那裘莉早很多年。20 多年來，她的足跡遍及世界各國，是世界展望會的資深志工。這種大仁、大勇的精神氣魄，在中國藝人之中十分罕見。

　　張艾嘉跟劉家昌、李行、李安、胡金銓等多位大導演合作過，每個導演對她的演藝生涯都有一些影響，但她並沒有特別崇拜哪一位。不過，她特別指出胡導演的可愛在於他的「堅持」，他有太多東西未必是我們學得來的，但他對電影的執著，以及不停地挑戰自己，對張艾嘉影響比較大。

　　在張艾嘉演出的近百部電影中，她自認最喜歡的是《最想念的季節》，片中飾演的女主角是一位具獨立思維的現代都會女性，突破了之前經常演出傳統女性柔弱的腳色，她覺得與自己的個性較為接近。而對於她自己導演的作品，她認為最滿意的一部都沒有，但部部都喜歡，但也部部都不滿意。張艾嘉在每次電影得獎後，都想要再超越與突破，在她執導的新作《念念》中，探討了男女主角在成長過程中念念不忘的遺憾，並終究得以彌補，是國片中難得刻劃深入的心理劇。本片在台灣與大陸上映的票房雖然不大理想，但張艾嘉認為她已全力拍好，並不後悔。

　　在港台後起之秀的影人中，她對姚宏易較為期許，他執導的紀錄片《金城小子》，以及他幫張艾嘉執導的新作《念念》拍海底攝影，令張發現他是個人才，無論能力或態度都很出色。不過，張艾嘉並沒有刻意培養一批接班人，她認為自己一個人的能力有限，只要發現出色的人，應該是把他介紹出來，讓大家一起培養。而對台

灣電影的未來發展，她認為看法可以少一點，但作法需要多一點。因為批評很容易，但有所作為卻很重要，這是她所希望的。

如今，發現張艾嘉在華語影壇的重要性的人已越來越多，2015年的香港國際電影節，就特別挑選張艾嘉作為「焦點影人」，放映她的 14 部代表作，並舉辦座談會，讓張艾嘉的電影經驗繼續傳承下去。

導演影片

1. 《某年某月某一天》（1981）
2. 《最愛》（1986）
3. 《黃色故事》（1987）
4. 《莎莎嘉嘉站起來》（1991）
5. 《夢醒時分》（1992）
6. 《新同居時代》（1994）
7. 《少女小漁》（1995）
8. 《今天不回家》（1996）
9. 《心動》（1999）
10. 《想飛》（2002）
11. 《20-30-40》（2004）
12. 《一個好爸爸》（2008）
13. 《10+10（諸神的黃昏）》（2011）
14. 《念念》（2015）。

其中，編劇得獎作品 3 部：《少女小漁》、《心動》、《今天不回家》。

入圍金馬獎最佳導演作品 2 部：《最愛》、《一個好爸爸》。

電影作品年表

1973 年《龍虎金剛》（主演角色：阿香）

1974 年《小英雄大鬧唐人街》（主演角色：林秀）

《空中武士》（港名：《飛虎小霸王》）（主演）

《黃面老虎》（主演）

《十七、十七、十八》（主演）

1975 年《哈哈笑》（與金川共同擔任副導演）

《門裡門外》（主演角色：范家珍）

《香港大保鑣》（港名：《香港超人》）（主演）

1976 年《梅花》（主演角色：小惠）

《變色的太陽》（主演角色：侯華楣）

《溫暖在秋天》（主演）

《八百壯士》（主演角色：李慈妮）

《碧雲天》（主演角色：俞碧菡），獲第 22 屆亞太影展金皇冠盾牌演技特別獎、第 13 屆金馬獎最佳女配角

《落葉飄飄》（主演角色：李守雅）

《野鴿子的黃昏》（主演）

《秋纏》（主演）

《浪花》（主演角色：賀佩柔）

《星語》（主演）

1977 年《跳躍的愛情》（主演）

《波斯夕陽情》（主演角色：妮坦）

《台北六十六》（主演）

《愛的賊船》（主演角色：黃珍儀）

《昨日匆匆》（主演）

《金玉良緣紅樓夢》（主演角色：林黛玉）

《青色山脈》（主演）

《愛情我找到了》（原名：《說謊世界》）（主演）

《閃亮的日子》（主演角色：孫小梅）

《鬼馬姑爺仔》（主演）

1979 年《山中傳奇》（主演角色：依雲）

《瘋劫》（主演角色：連正明）

1980 年《痲瘋女》（主演）

《金枝玉葉》（主演角色：昇平公主）

《茉莉花》（主演角色：高老師），入圍第 17 屆金馬獎最佳
女主角

《天下一大笑》（主演）

《血濺冷鷹堡》（主演角色：香君）

1981 年《大笑將軍》（主演角色：唐嘉嘉）

《Z 字特攻隊》（主演）

《終身大事》（主演角色：朱薇）

《我的爺爺》（主演角色：徐怡貞），獲第 18 屆金馬獎最佳
女主角

《某年某月某一天》（港名：《舊夢不須記》）（導演；與徐
斌揚共同編劇）

1982 年《光頭神探賊狀元》（港名：《最佳拍檔》）（主演角色：何
東詩）

《血濺歸鄉路》（主演）

《夜驚魂》（港名：《心跳一百》）（主演角色：Cissy）

《難兄難弟》（客串）

《光陰的故事》（第四段：〈報上名來〉）（主演）

《特級大掃把》（港名：《求愛反斗星》）（主演角色：嘉嘉）

1983 年《最佳拍檔大顯神通》（主演角色：賀東施）

《台上台下》（主演角色：曉慧）

（主演角色：賀東施）

《1938 大驚奇》（主演）

《海灘的一天》（主演角色：佳莉）

1984 年《最佳拍檔之女皇密令》（主演角色：賀東施）

《大小不良》（主演角色：嘉嘉）

《上海之夜》（主演角色：舒佩琳）

《高粱地裡大麥熟》（主演）

1985 年《八番坑口的新娘》（主演角色：阿鳳）

《最想念的季節》（主演角色：劉香妹）

《強棒出擊》（主演）

1986 年《最佳拍檔大顯虎威》（港名：《最佳拍檔之千里救差婆》）

（主演角色：賀東施）

《海上花》（主演角色：張美玲）

《最愛》（導演；編劇；主演角色：白芸），獲第 6 屆香港
電影金像獎最佳女主角、第 23 屆金馬獎最佳女主角、入圍
第 23 屆金馬獎最佳導演

《最佳福星》（主演角色：蚊滋）

1987 年《七年之癢》（主演角色：張小妹）

《黃色故事》（與黃小隸、金國釗共同導演）

1988 年《酸甜》（*Soursneet*）（主演角色：Lily）

《雞同鴨講》（主演角色：阿娟）

《春秋茶室》（策畫；主演角色：茶室老闆娘）

《褲甲天下》（主演角色：阿群）

1989 年《又見阿郎》（港名：《阿郎的故事》）（主演角色：波波）

《三個女人的故事》（港名：《人在紐約》）（主演角色：黃雄屏），入圍第 26 屆金馬獎最佳女主角

《八兩金》（又名：《衣錦還鄉》）（主演：鳥嘴婆）

1990 年《吉星拱照》（主演角色：洪良玉），

《後街人生》（港名：《廟街皇后》）（主演角色：華姐）

1991 年《暴風少年》（主演）

《莎莎嘉嘉站起來》（監製、編劇；主演角色：嘉嘉）

《豪門夜宴》（客串）

1992 年《踢到寶》（客串）

《三個夏天》（港名：《哥哥的情人》）（監製；編劇）

《夢醒時分》（導演、編劇）

《雙龍會》（主演）

1993 年《幻影》（又名：《如煙往事》）（主演）

1994 年《新不了情》（主演角色：阿敏主治醫生）

《新同居時代》（與楊凡、趙良駿共同導演；編劇；主演角色：安娜）

《飲食男女》（主演角色：梁錦榮）

1995 年《我要活下去》（主演角色：貝欣）

《少女小漁》（導演；與李安共同編劇），獲第 40 屆亞太影展最佳編劇

1996 年《今天不回家》（導演；與李崗共同編劇），獲第 41 屆亞太影展最佳編劇

1997 年 *Killer Lady*（主演角色：Show Show）

1998 年 *Le Violon Rouge*（中譯：《紅色小提琴》）（主演角色：項蓓）
《美少年之戀》（監製）

1999 年《心動》（導演；編劇、主演角色：Cheryl），獲第 19 屆香港電影金像獎最佳編劇

2001 年《地久天長》（主演角色：李慧珍），獲第 7 屆香港電影金紫荊獎最佳女主角、第 21 屆香港電影金像獎最佳女主角、入圍第 38 屆金馬獎最佳女主角

2002 年《想飛》（導演；編劇）

2004 年《20-30-40》（導演；編劇、主演角色：Lily），入圍第 24 屆香港電影金像獎最佳女主角
《海南雞飯》（主演角色：范珍），入圍第 41 屆金馬獎最佳女主角

2005 年《融入美利堅》（*American Fusion*）（主演角色：趙宜芳）

2006 年《吳清源》（主演角色：蘇文）

2007 年《生日快樂》（與胡恩威、鄧潔明共同編劇）

2008 年《一個好爸爸》（導演；與陳淑賢、胡恩威共同編劇），入圍第 45 屆金馬獎最佳導演

2008~2010 年《華麗上班族之生活與生存》（舞台劇）（與王紀堯、林奕華共同編劇；主演角色：張威）

2010 年《觀音山》（主演角色：常月琴），入圍第 47 屆金馬獎最佳女主角、入圍第 12 屆華語電影傳媒大獎最佳女配角

2011 年《10+10》（導演其中的〈諸神的黃昏〉），2011 臺北金馬影
　　展開幕片，入選 2012 德國柏林影展電影大觀單元
2012 年《乾旦路》（與張釗維、陳玲珍、許志堅共同監製），2012
　　年香港亞洲電影節放映
2015 年《念念》（導演；編劇）
　　《華麗上班族》（編劇；主演），入圍第 52 屆金馬獎最佳女
　　主角及最佳改編劇本獎。

前排左起丁善璽、張法鶴、楊群

2.愛國電影大師丁善璽

電腦導演

　　導演丁善璽是出名的快手，70 年代，記者劉一民在香港《嘉禾雜誌》寫了一篇〈丁善璽是電腦導演〉的報導，附題：「在拍《八百壯士》的四個月中，他完成了五個劇本，另一部新片，還替香港《帝女花》拍了一場戰景，他充分利用時間，臨場隨機應變，工作有條不紊。」

　　這種導演工作紀錄，在粗製濫造工的粵語片和臺語片的導演也未必作得到，何況《八百壯士》並非粗糙之作，是中影刷亮招牌又賺錢的影片，丁善璽一心多用似未有虧職守，難以苛責。不過如果將《八百壯士》和《落鷹峽》一比，沒有旁鶩的《落鷹峽》的導演功力伶俐乾淨，明朗爽快，荒山峽谷出現酒店的美國西部片的景觀，塑造了中華民族的人情倫理、鄉土氣息和抗暴精神、自然渾成佳句。其中甄珍和楊群戀情的穿插，著墨不多，但表現了少女在戀愛時的俏與嬌羞。啞女陳莉演得很好。《八百壯士》在徐楓的眼淚攻勢下掩蓋了不少缺點，有些戰爭爆炸場面，就顯現了虛假的痕跡。不過，《八百壯士》可貴的是真人真事，有勇敢愛國的軍人，也有勇敢愛國的人民，重慶時代拍過黑白國語片的《八百壯士》，香港也拍了一部黑白粵語片的《八百壯士》，臺灣這部是第三部彩色大銀幕，當然後來居上，我看過紐約和新加坡的影評都一致叫好，大受感動，這是丁善璽融入戲劇性的效果。

精打細算

　　據丁善璽自己解釋，另有一番苦衷，《八百壯士》一部戲拍了八個月，工作人員領一部片酬，沒法子生活，幸好在此期間利用空檔，搭拍了一部《金色的影子》和一部《黑龍會》，等於一部戲的時間，拍出了三部片，工作人員領三份報酬。丁善璽編勝於導，寫劇本之外，還善於精打細算，才能在拍《八百壯士》期間，擠出空檔，完成了另兩部影片，這種拍片日期時間的安排，也是一種高招。但大導演沒有休息時間，終年為電影勞累，才會種下晚年肝癌的惡果。

肝癌奪命

　　不過，丁善璽少負不羈之才，年輕有工作狂，也無可厚非，但到了 70 歲，仍不改年輕時整天操勞的本色，就不免令人擔憂，因此於 2009 年 11 月 22 日肝癌逝世時，老友張法鶴等都覺得丁導演走得太快了。肝癌的起因都是勞累過度，據說他正為大陸電視臺寫《岳飛》連續劇集，已寫了六十多集修改了八次之多，發現肝癌，仍勉強予以完，成延誤返臺就醫。等到返臺就醫時，癌細胞已擴散，侵入肺部，最先進的治療，也難以救垂危的生命。但他病危時仍還想到《岳飛》連續劇，令老友們不勝唏噓。丁導演真是勞碌命，勞累終生，晚年還為寫影集而犧牲生命，這種為影藝犧牲的精神固然可佩，亦復可悲。

快手大師

　　丁善璽承認他的快手是從香港邵氏公司訓練出來的,當時邵氏聘了一批日本和韓國導演,他們在香港停留的時間有限,從故事大綱到劇本完成,都要以最快速度進行,否則就混不下去。丁善璽就學到他們的快手功夫。任何電影公司老闆,都喜歡早日看到成果,寫作快才能縮短老闆等待時間,就是節省時間,就是節省成本,因此快手是討好老闆的不二法門。黃卓漢在籌拍大製作的《國父傳》選導演時,李行、白景瑞都考慮過,最後選中丁善璽,就是由於他能「快」,如果換了其他大導演,這樣的大製作不可能在短短幾個月,能和大陸已拍一年多的《孫中山》在香港首映打對臺,這是丁善璽能快的優勢,資深大導演也只好甘拜下風。

改變中共觀念

　　廈門大學臺灣研究所陳飛，對丁善璽有一段政治方面的訊息摘錄如下：

> 他導演的《英烈千秋》、《八百壯士》在北京作為內部資料片廣為放映，大受歡迎，人們看過後，一改過往從大陸教科媒體宣傳上對國民黨抗戰的片面看法。抗戰時期，民族處於危亡時刻，許許多多國民黨將領、士兵，也是血肉之軀，他們都曾因日本的侵略，遭受家破人忘的災難，愛國軍人在另一戰線浴血奮戰，抗擊日寇的侵略，許多人為國捐軀。這樣，不能不使我們考慮能否以客觀立場，顧及在臺灣特殊的政治社會背景底下，對丁善璽拍的大部分電影的內涵和藝術造詣，作一個客觀和歷史的界定，不然光從一、二部影片作判斷也不是一個公正的態度。

　　丁導演，我未拜訪過，但對他拍的電影印象極深。因為我在北京看過休的電影《英烈千秋》、《八百壯士》，這兩影在臺灣電視金道也播放過，筆者因研究需要，這兩部電影的錄影帶看的次數難以計數。並曾向北京中國電影出版社，提供過丁善璽編寫的民國革命時期黃花崗起義為背景的電影劇本《碧血黃花》。當然也在電視上看過他導的《辛亥雙十》、《八・二三炮戰》等多部影片，而由他編寫，林福地導演的長篇電視連續劇《楊乃武與小白菜》，多達四十集，從頭到尾，看得過癮，津津有味。

　　這可說是丁善璽的電影生涯對臺灣政府和社會最大貢獻，拍片時的辛苦，有了寶貴的代價。

　　璽生於 1936 年 5 月 29 日，出生在青島，江蘇江都人，臺灣國立藝術專科學校影劇編導科第二屆畢業，是一位高材生，聰明、靈活、熱愛電影，勤讀苦幹。畢業後，曾任中央電影公司副導演一年，1963 年服完兵役後毛遂自薦進香港邵氏兄弟電影公司，擔任編劇及副導，演合約兩年，又延長一段時門。獲採用的電影劇本有《大醉俠》、《觀世音》、《江湖奇俠》、《奇俠五義》、《蒙面大俠》、《鐵頭皇帝》、《連鎖》、《明日之歌》等八個劇本，錄取率約為三分之一，作為一位新進編劇，有此成績，十分難得。其中胡金銓導演的《大醉俠》是新武俠片的起點，也是胡金銓的成名作，丁善璽能成為編劇及副導演，從此成名。

商業味濃

　　丁善璽拍電影不只能快，而且具多方面導演的功能，無論愛情文藝、武俠、純情、歌唱歌舞、古裝奇情、詭譎間諜、兒童作戰、現代戰爭、神話宗教、真人傳記、鬼怪恐怖……幾乎無所不能，而且不論何種類型影片，他都能住一賣點予以發揮，這正是他的本事。他是臺灣導演中，受香港商業掛帥作風影響最重的導演，他的作品，商業氣息較重。香港流行三級片時，他也拍過一部描寫北部妓女生活的《夜女郎》，被臺灣禁映，這是 1972 年他自組巨人公司的出品。還有《陰陽有情天》、《女王蜂》、《大腳娘子》等取材方向完全不同，頗有實驗性的味道。《夜女郎》竟被臺灣禁映，丁善璽耿耿於懷，特別寫了一篇〈謳歌夜女郎〉的文章刊在《銀色世界》雜誌，闡述自己拍片的動機、取材的角度、表現的特色，駁斥臺灣影檢單位禁映。雖然有些「老王賣瓜」的味道，但創作者能說明自己的用心，倒可增進觀眾了解巨人公司的作為和貢獻。

　　還有一部接近色情邊緣的《先生、太太、下女》，也有暴露的場面，是一部探討女性心理的電影，有其社會現實面的意義。丁善璽在這方面遠不如李翰祥的作風大膽，嘉禾電影公司從韓國請來肉彈明星，請丁善璽拍脫片，他硬是拒絕，他說這類電影片酬再多也不拍。

三娘教子

　　丁善璽是比較保守，描寫女人忠孝節義的《三娘教子》，反而拍得比《夜女郎》出色。該片是地方戲曲最常演的通俗歷史故事，略述商人離家，大婦、二婦都叮嚀買這買那，唯獨三娘不要，商人遇匪，管家誤抬死屍回家，大婦二婦爭產，受騙落難，屠夫迫姦，唯獨三娘守節撫孤，斷機教子，當她雪地送兒進京，高中狀元，父子登科，不念舊惡，仍接大婦二婦回家，共享榮華富貴。電影不但拍出女人的忠孝節義，也拍出舞臺無法表現的許多場面，又利用電影特技效果，表現了洪水氾濫，龍捲風侵襲，比舞臺劇好看太多。丁善璽很會抓住觀眾情緒，例如狀元餵三娘吃糕，三娘含淚吞下，苦盡甘來最為感人，令觀眾感動淚下。

同時拍三組片

　　丁善璽最忙的時期，是一天拍三組戲（三部片），都是同一公司出品。原因是：1969 年，王羽自導自演的《龍虎鬥》，大賣座，掀起拍功夫熱潮，臺灣第一公司立即網羅王羽，請丁善璽導演王羽主演《霸王拳》，上片時大爆滿。於 1972 年黃卓漢請丁善璽一天拍三組王羽主演的功夫片，包括《馬素貞報兄仇》、《天王拳》、《英雄膽》。導演幾乎沒有休息時間，前一天要準備三組戲的分鏡表，工作人員分配表，第二天馬不停蹄的搶拍，創下臺港電影圈搶拍戲的惡例。

拍愛國歷史片最多的導演

　　1972 年，丁善璽還拍了一部名伶郭小莊和王羽合演的革命女傑《秋瑾》的傳記片。也是難得一見的革命歷史片。

　　在臺灣導演中沒有第二位導演拍國民革命的歷史片和抗日愛國片，會比丁善璽多，《落鷹峽》、《英烈千秋》、《八百壯士》、《黑龍江》、《中國兒童之抗戰》到《國父傳》，前後已有 10 部之多。其中最專心最耗心血的可能是《英烈千秋》，片中張自忠返鄉妻女都對他誤會的場面，有人強烈反對，認為編導刻意安排不夠自然。但對一般觀眾來說，卻是最為感人的場面，雖然可能是編導有意安排，但為達成戲劇效果，也無可厚非。

　　令人惋惜的是《國父傳》，原計畫上下兩集，但只拍了上集，到就任臨時大總統結束，不如廣州的《孫中山》到逝世才結束。下集因費用大，投資人黃卓漢予以擱置，國民黨也不再大力支持，似乎拍《國父傳》僅為了和廣州的《山》在香港打對臺，爭回面子，就這樣了事。重大歷史紀實片，居然就如此無疾而終，實在可惜。丁善璽的劇本早已分鏡，為了這部片，他查閱黨史資料，奔走海外，下集已花了不少心血。他為中製廠（改名漢威公司）籌拍黃埔軍史《五百支步槍》亦花不少心血籌拍，結果胎死腹中。

《風林火山孫子兵法》胎死腹中

　　1991 年丁善璽籌拍古裝戰爭大片《風林火山孫子兵法》，經與中國大陸西影片廠協議協拍，於 1991 年 6 月 28 日獲中共國務院核准，預定 9 月在陝西開拍，計畫中的戰爭場面，要用四百匹馬拉一百輛戰很大。丁善璽對這部片非常重視，他說過願窮一生心力拍攝史詩片，尤其《孫子兵法》的英文版早在美國發行，在波斯灣戰爭中，國陸戰隊司令葛瑞將軍將《孫子兵法》列為該部隊長官必讀課目，美日兩國封鎖蘇聯核戰圈，也定名為「孫子計畫」。日本更將《孫子兵法》運用於商場作戰，日本導演稻垣浩於 1968 年已拍過一部大面的《風林火山》，在臺灣放映過。丁善璽這部《風林火山孫子兵法》，既獲中共最高層級的國務院核准，將可獲得技術及勞務支援，應可如期開拍，不料在面臨即將開拍階段，宣告胎死腹中，可能因《風林火山孫子兵法》申請臺灣新聞局國片千萬元輔導金被評審批評「大而無當」，封殺失去大筆財源。同時申請的臺影文化公司的古裝大片《將邪神劍》過關，該片籌拍工作也有許多波折，如今獲輔導金必須趕工，該片也與西影簽了合拍協議，丁善璽只得放棄自己的《風林火山孫子兵法》，而執導《將邪神劍》。但拍片成績不理想，差一點領不到輔導金最後一期款。還有一個原因，是香港恆星公司與臺灣龍年公司合拍，由孫仲導演的《風林火山》，上映後不如預期賣座，也影響投資者的信心。

　　1991 年 5 月 10 日丁善璽陳情新聞局訴苦，請求輔導文中說：「國內八家工商企業機構成立天源影業公司（都是親朋好友）響應新聞局長號召要拍文化與歷史題材，投資 3000 萬元選擇極有意義

的《水袖》及《風林火山孫子兵法》……一則『血本無歸』，一則胎死腹中，一個極具製片能力與資金之生力軍遭到當頭棒喝，而愕然止步。」血本無歸的是《水袖》，丁善璽說：「出片後兜售至今，乏人問津。」胎死腹中的是《風林火山孫子兵法》。對一個電影工作者來說，確是十分沉重的打擊，才會求助國內父母官新聞局，但是政府機關限於法令規章，不敢踰越，也只有愛莫能助。

丁善璽籌備辛苦而胎死腹中的電影，除了《風林火山孫子兵法》，還有黃埔史《五百支步槍》、警世愛情片《徐志摩與陸小曼》、劉永福的故事《臺灣黑旗軍》、大星公司改編司馬中原《復仇》小說《劍非劍》、中美合作的《東岸西岸》、《飛虎將軍》、《血戰瓦魯班》等等。可見一個終生熱心奉獻的影人，常遭心血白費的慘局，是多麼令人辛酸。

追悼這位才華傑出的丁善璽導演，想起他電影生涯的種種不平的遭遇，令人無限心酸。

丁善璽電影電視創作年表

電影編劇

1964 年《杜十娘怒沉百寶箱》、《觀世音》

1965 年《江湖奇俠》

1966 年《大醉俠》

1967 年《七俠五義》、《蒙面大俠》、《鐵頭皇帝》、《連鎖》

1968 年《明日之歌》、《奪寶奇譚》

1969 年《虎父虎子》、《拼命三郎》、《十三妹》、《封神榜》

1970 年《百萬新娘》、《不要拋棄我》、《像霧又像花》、《三娘教子》、
　　　　《歌王歌后》、《人家的丈夫》、《你的名字就是愛》

1971 年《十萬金山》、《先生、太太、下女》

1972 年《霸王拳》、《天王拳》、《秋瑾》、《馬素貞報兄仇》、《大盜》、
　　　　《英雄膽》、《說謊的丈夫》

1973 年《盜皇陵》、《男子好漢》、《馬蘭飛人》、《英雄本色》、《夜
　　　　女郎》、《十段高手》、《驚魂女王蜂》

1974 年《虎辮子》、《吃人井》、《英烈千秋》、《少女奇譚》、《陰陽
　　　　界》、《奪寶奇譚》

1975 年《盲女奇緣》、《欽差大臣》、《香港大保鏢》、《驚魂女王蜂》、
　　　　《高升客棧》、《大千世界》《香港超人大破摧花黨》

1976 年《金色影子》、《八百壯士》、《黑龍會》（天津龍虎鬥）、《陰
　　　　陽有情天》、《驅魔女》、《最短的婚禮》、《國際大刺客》、《鐵
　　　　血童子軍》、《獵獅計劃》

1977 年《大腳娘子》

1978 年《永恆的愛》、《撈家撈女撈上撈》、《小小世界妙妙妙》

1979 年《我愛芳鄰》、《醉拳女刁手》、《樓上樓下》、《春天裡的秋天》

1980 年《碧血黃花》、《有我無敵》、《人比人氣死人》、《燃燒零點七度》

1981 年《雲且留住》、《雪亮的一刀》（博殺）、《辛亥雙十》、《能屈能伸大丈夫》

1982 年《浪子、名花、金光黨》、《烈日女蛙人》、《閻王的喜宴》、《行船人的愛》

1983 年《黑馬王子》、《一支小雨傘》

1986 年《八二三炮戰》、《國父傳》

1987 年《旗正飄飄》

1988 年《林投姐》

1989 年《飛越陰陽界》、《嬰靈》、《天龍地虎》

1990 年《水袖》

1992 年《千人斬》

2002 年《新大醉俠》

導演

1969 年《虎父虎子》、《拼命三郎》、《十三妹》《杜十娘怒沉百寶箱》、《觀世音》

1970 年《百萬新娘》、《不要拋棄我》、《像霧又像花》、《歌王歌后》、《三娘教子》

1971 年《說謊的丈夫》、《十萬金山》、《落鷹峽》、《先生、太太、下女》

1972 年《霸王拳》、《天王拳》、《秋瑾》、《馬素貞報兄仇》、《大盜》、《英雄膽》

1973 年《盜皇陵》、《男子好漢》、《突破國際死亡線》、《馬蘭飛人》、《英雄本色》、《夜女郎》

1974 年《虎辮子》、《吃人井》、《英烈千秋》、《少女奇譚》、《陰陽界》

1975 年《盲女奇緣》（盲女驚魂記）、《欽差大臣》、《香港大保鑣》、《驚魂女王蜂》、《高升客棧》、《大千世界》《香港超人大破摧花黨》

1976 年《金色影子》、《八百壯士》、《黑龍會》（天津龍虎鬥）、《陰陽有情天》、《驅魔女》、《最短的婚禮》、《國際大刺客》、《鐵血童子軍》、《獵獅計劃》

1977 年《大腳娘子》

1978 年《永恆的愛》、《小小世界妙妙妙》

1979 年《我愛芳鄰》、《醉拳女刁手》、《樓上樓下》

1980 年《碧血黃花》、《獵獅計劃》、《有我無敵》、《人比人氣死人》

1981 年《辛亥雙十》、《能屈能伸大丈夫》

1982 年《閻王的喜宴》

1983 年《黑馬王子》

1984 年《好彩撞到你》

1986 年《八二三炮戰》、《國父傳》

1987 年《旗正飄飄》

　　　1988 年《林投姐》

1989 年《飛越陰陽界》、《嬰靈》、《天龍地虎》

1990 年《水袖》

1992 年《千人斬》

1993 年《將邪神劍》

電視編劇

1994 年《楊乃武與小白菜》

1995 年《秦始皇與他的情人》

1996 年《雍正與呂四娘》

1997 年《神捕》

1998 年《辛亞若傳》

2000 年《風流才子紀曉嵐》

2003 年《少年史艷文》

2007-2008 年《岳飛傳》

得獎紀錄

1971 年《落鷹峽》第 9 屆金馬獎「優等劇情片」、「最佳導演」

1973 年《突破國際死亡線》第 11 屆金馬獎「優等劇情片」

1975 年《英烈千秋》第 22 屆亞洲影展「最佳導演」、「最佳編劇」、
　　　第 13 屆金馬獎「最佳發揚民族精神特別獎」

1976 年《八百壯士》第 13 屆金馬獎「最佳發揚民族精神特別獎」

1980 年《碧血黃花》第 28 屆亞洲影展「最佳導演獎」、第 17 屆金
　　　馬獎「優等劇情片」

1982 年《辛亥雙十》第 19 屆金馬獎「最佳劇情片」(中影、邵氏)、
　　　亞洲影展「最佳場面調度獎」

童月娟

3.香港影壇女中豪傑，童月娟落葉歸根

（1914.8.2-2003.1.6）

張善琨墓旁預留墓穴

2003 年 1 月 6 日，89 歲的資深女製片家童月娟，因心臟病逝世於她曾一再誓言不願回去的上海。也有人會說她回上海才去世，正是落葉歸根。其實她在台灣陽明山第一公墓安葬她先生張善琨的骨灰時，已在墓旁預留一個墓穴，作為安葬她自己骨灰之處，夫婦在台灣同墓，才是她真正落葉歸根的心願。因此童姐骨灰運回台安葬，台灣電影資料館特別為她辦追思會。

童姐這次會回上海，是認為現在的共產黨已與從前不一樣了，在老友劉瓊（已逝世的資深演員）等人的規勸下，童月娟才終於回到闊別 50 年的故土。

童月娟可說是兩岸三地中國電影界的「女中豪傑」，這種稱呼並非過譽。她曾任港九影劇自由總會（後改名港澳電影戲劇總會）主席多年，又是中國影人中唯一擔任過監察委員的御史大夫。在丈夫張善琨過世後，她赤手空拳獨自肩負新華公司的製片重任，居然拍出卅幾部片，如果加上張善琨逝世前已開鏡，由童月娟獨自完成的八部影片，共有四十多部。同年代的港台任何一位男性獨立製片，都沒有這樣的成績。

寬容大度、柔中帶剛

　　童月娟為人寬容大度、柔中帶剛、堅貞不屈，有守有為，臨財不苟，臨危不懼，是我認識童姐五十年來的印象，也是她的人格特質。我見過她和張善琨、李祖永、王元龍等影人來台時，默默告訴我一段往事：「上海孤島時期，拍攝《鸞鳳和鳴》，中途日偽當局要在影片中插入宣傳「大東亞共榮」的歌曲，主演周璇拒唱，張善琨不以為然，說：「這是上頭的意思，我也沒有辦法。」周璇堅決不唱，「現在國難當頭，難道就不怕別人罵你們漢奸！」周璇據理力爭。張善琨對漢奸的名聲也不想沾上，左右為難。就在這關鍵時刻，童月娟走過來語重心長地說：「我覺得璇姐說得有道理。且不說別的，就是一部電影裡任意加進與內容不相關的東西，觀眾不但不買賬，反而會引起反感，會把公司弄垮」。張善琨才急忙說：「好吧，日本人那邊我另想辦法對付……」就這樣解了圍。在國難時期，像這樣的事屢見不鮮，要不是有童月娟從中斡旋，不知張善琨會得罪多少人，弄壞多少事。

一流公關高手

　　童月娟早期和大明星結為姐妹，並非僅是好玩，而是拉攏大明星，塑造大明星，例如成立「陳雲裳辦公廳」，自任廳長，照顧陳雲裳，更替她加強宣傳包裝，塑造形象，童姐可說是培養明星的一流公關高手。有人曾說童姐和大明星結姐妹，噱頭搞得很大，這是完全不了解童姐真正用心所在——是要爭取明星的向心力，當時藝華公司也在挖角明星。再說，雖然張善琨是「噱頭大王」，童姐作風卻是實事求是。圈內人對童姐的批評：「有老闆娘手腕，沒有老闆娘的架子」，因為童姐對一般演職員也很照顧，例如公司所有演職員的婚、喪等事一律由公司代表。張善琨逝世後，童姐在台灣拍片精打細算，非常節省，但是出外景的工作人員除飯費之外，一律加送便當，花費不多，工作人員卻感到非常窩心。正由於童姐對工作人員好，所以新華公司在香港重整旗鼓時，兩度拍片，一是 1952 年拍《滿園春色》，一是 1954 年拍《碧血黃花》，由童月娟負責製片，演職人員都不拿片酬，任由童製片發一個小紅包，這是童姐的做人成功之道。

　　童姐在台灣拍戲，不但節省，而且管理有方，這支銀色隊伍，在台北分住新華別墅兩棟宿舍，生活規律，有如軍事管理，尤其女生宿舍整潔，有如女兵宿舍。生活散漫的影人，能夠這樣自我約束，都是童月娟的管理有方。她們多稱呼童月娟為「媽咪」，當作長輩看待，童月娟也把她們當作自己的女兒般照顧，該疼就疼，該囉嗦就囉嗦，她們都能接受。其中顧媚來台灣三次，前兩次都是參加自由影人回國祝壽或致敬團，只有一次是來拍片，她當時已在泰國定

居，曾拍過幾部泰語發音影片。仍肯為新華公司效力，也是看在童阿姨的老交情。

　　男演職員中，有幾位是新華的老夥計，也有的是張善琨生前大力栽培的新人，多能體諒童月娟繼夫志拍片的苦心和情義，對她的精打細算，給一份薪水做兩份差事並不計較。那年拍戲為了節省經費，童月娟將29人分成兩組，一組是屠光導演的《青城十九俠》，一組是姜南導演的《茶山情歌》，前者的女主角蕭芳芳，後者是藍娣，男主角則兩組同為金峰，忽古忽今，兩邊趕戲。好在兩部片的製片、總務、場記都是同一人兼任，較易調度，也不易混亂。這樣拍戲，除了童月娟有過同時拍四組戲的經驗，別人不易做得到。

機關佈景京劇成名

　　童月娟本名萬秀英，浙江杭州人，生於 1914 年（民國 3 年）8 月 2 日，但是她來臺灣的身分證本名登載是梁瑞英，因此她當選監察委員和僑務委員的姓名都是梁瑞英，她說這名字是上海淪陷時期做地下工作的名字。幼年的萬秀英，家境貧窮，1926 年父親萬寄塵逝世。家人將她送去學京劇，年僅十五歲，住在師父家裡，這位師父名「女叫天」，是上海有名女老生，也是張善琨的原配夫人，本名童俊卿，收了萬秀英為徒弟後，替她改名童月娟，悉心傳授技藝。童月娟學文武花旦，十六歲起能登臺，與金素琴等稱為「梨園七姊妹」。

　　這時張善琨已開始戲劇事業，當了上海共舞臺戲院的老闆，由太太女叫天組班演出。回上海公演的童月娟先在三星舞臺和大舞臺演出，後來也加入共舞臺演出，原來十幾歲的黃毛丫頭，如今變成綺年玉貌的成熟少女，張善琨另眼相看，安排童月娟主演機關佈景的新京劇《紅羊豪俠傳》，轟動上海，童月娟從此成名。

　　她在上海大世界乾坤劇場的時期，曾有一個她的「童迷」，每天日夜兩場必往座位上報到，之後也許這位仁兄經濟發生問題，異想天開，手中提了一隻「魁頭箱」，不買門票直往劇場進去，檢票的問他，他說是童月娟的跟班，如此日久終於被彪形檢票者看出了馬腳，拉至童月娟處問個究竟，誰知她竟一口承認了這位仁兄，就是她的跟班，這樣才免了一頓痛揍，感動得這位「童迷」哭出聲來。這是童月娟凡事能替別人著想的例證。

　　1934 年，張善琨為捧童月娟而創辦新華影業公司，將《紅羊豪俠傳》拍成電影，她演一個飄泊天涯的歌女，插曲動聽，由楊小仲導演，徐琴芳合演，大賣座，因此童月娟與新華公司有特殊感情，她使新華影業公司開業，新華公司也使她成名，更進一步使她成家。張善琨熱戀童月娟，托人說媒，童月娟受寵若驚，更感謝張氏夫妻的栽培之恩，當然滿心歡喜。

　　1935 年，童月娟主演第二部片《新桃花扇》時，張善琨宣布正式與童月娟結為夫妻。該片由歐陽予倩編導，合演明星有金燄、胡萍等人。

55

師徒共事一夫

婚後，童月娟為公司培養新人，自願屈居配角，為新人配戲，毫無老闆娘的架子。為拉攏已成名的陳雲裳，童月娟成立「陳雲裳辦公廳」，自任廳長，照顧她的起居，使她可以專心演戲，果然陳雲裳主演的《木蘭從軍》賣座非常成功，轟動上海，連映四十多天，創下中國影史最高賣座記錄。這雖是演與導的成果，但童月娟的幕後相助，也是成功的因素之一。

從此以後，童月娟與陳雲裳情同手足。1939年（民國28年）8月1日，童月娟與陳雲裳、黎明暉、陳燕燕、華姐妮（導演史東山太太）結為姊妹，在上海百樂門飯店公開宣布，照年齡排序，老大黎明暉、老二華姐妮、老三陳燕燕、老四童月娟、老五陳雲裳。

照世俗觀點，以為童月娟搶了師父的丈夫，師徒之間必有摩擦，但是童月娟始終以感恩心情對待師父，房裡掛上師父大照片、對待師父兒女如己出，對外一直稱恩師，使得成為大太太的師父童俊卿，心裡雖有不愉快，也無話可說，何況童月娟這般懂事能幹，內助兼外助，對丈夫事業幫助很大，得寵更是應該的。

抗戰前作品

　　新華公司從 1935 年到 1938 年抗戰以前，共拍過十一部影片，除了《紅羊豪俠傳》、《新桃花扇》，其他九部是《長恨歌》、《桃源春夢》、《狂歡之夜》、《小孤女》、《壯志凌雲》、《夜半歌聲》、《瀟湘夜雨》、《青年進行曲》、《飛來福》，童月娟幾乎每部都演出。其中《青年進行曲》中她扮演女工金弟的妹妹，叫人深深地同情這位被人遺棄的少女，更讓人喜愛這位心地純潔善良的姑娘。童月娟與王人美、劉瓊合演吳永剛導演的《離恨天》，寫一個歌舞女演員與水手相戀，水手被誣告入獄，判十五年，出獄後情人已逝世，留下了女兒。童月娟演水手姐姐，表現了悲情和無奈，很博好評。

　　童月娟其他參加演出過的影片有《雙珠鳳》、《趙五娘》、《王老虎搶親》、《白蛇傳》、《春風回夢記》、《碧海青天》、《梨園春夢》等十幾部。太平洋戰爭後，上海各電影公司合併為華影公司，童月娟仍演了幾部片。這時期，童月娟較得意的演出，是古裝片，她自己較滿意的影片是岳楓導演的《春風回夢記》（上下集）。

　　童姐聰明過人，領悟力強，雖是外行入門，拍電影卻能溶合影劇心得，提升自己的電影演技。當年童姐主演岳楓的《春風回夢記》，演唱大鼓的藝人，因戀愛受阻，犧牲自己造就別人的悲情表演，非常深刻感人。廿年後，岳楓將該片重拍為《金蓮花》，由林黛演當年童姐演過的同一角色，獲亞洲影展最佳女主角獎。岳楓說過：「當年如果有亞洲影展，童姐也可能當影后。」童姐回憶當年，也認為她自己最滿意的作品是《春風回夢記》，可惜很多人不知道林黛的《金蓮花》就是《春風回夢記》的香港版。童姐說

過演戲要和人生一樣真實，才能感人，做人卻不能像演戲一樣做戲（沒有誠意）。和童姐合作過六部片的顧也魯回憶當年和童姐合拍《情侶》時，童姐曾對他說：「咱們在片中是情侶，要排除一切雜念，大膽的相愛，才能打動觀眾，這是藝術的魅力。」正巧拍《王老虎搶親》演王老虎的妹妹，讓周文彬上床時，張善琨進來看拍戲，童姐發現顧也魯很拘謹，放不開，趕快代導演喊「卡」（停），吩咐場務請老闆離開現場，否則不開機。張善琨知趣的迴避離開。

童月娟和顧也魯合演朱石麟編導的《夫妻之家》，是兩女爭一夫的喜劇片，童姐飾情婦，演慣悲劇的童姐，拓寬戲路演喜劇，也演得幽默、詼諧，讓觀眾在喜笑中獲得人生啟示。

童月娟年輕時喜歡游泳，在拍片時，曾發揮她的游泳才能，那是去杭州天目山拍攝《桃源春夢》外景，大家到天目山下，望著雄奇的山勢和湍急的瀑布，人們目瞪口呆。要在這裡拍攝「戲水」一場戲，幾十個在上海虹口游泳池經過嚴格挑選出來的少女，一時束手無策，她們的水性和膽量這時也不知道都跑到哪兒去了！童月娟雖會游泳，仍感到有些顫抖。等到攝影師工作人員一個個跳到水裡，迅速找好機位，導演楊小仲一聲令下：「開麥拉」！童月娟為做表率，不知那來勇氣立即跳下去，隨後姑娘們也往下跳，隨後就聽到其他姑娘們笑聲，廿分鐘後導演喊 OK！

1990 年，北京學苑出版社出版王文和著《三四十年代中國影星精華錄》，對童月娟演技的成長，有一段如下的記載：「1938 年，童月娟與劉瓊、王人美合作主演吳永剛編導的《離恨天》，影片描寫一個馬戲團歌舞女演員玫瑰與水手阿炳相愛。阿炳被人誣陷、含冤十五載。出獄後，玫瑰已悲慘地離開了人間，留下的一女小玫已

長大成人。童月娟扮演水手阿炳的姐姐。片中，班主來到阿炳的家，硬逼生病的玫瑰回去演出。童月娟這時以一拉一擋一退，乾淨俐落的形象動作，準確地表現了阿炳姐姐對玫瑰的愛護，活脫脫地表示了對班主的憤恨和最後無可奈何的心理活動。而在表現阿炳姐姐懷念弟弟的不安心理時，童月娟設計為緩慢地腳踏縫紉料，抬頭陷於沉思，這樣一連串形象動作，非常生活化，很有感情。最後，阿炳姐姐彌留之際，那種極度掙扎，不忍離去的痛苦表情，也給人留下深刻的印象。」

　　童月娟從影後，努力苦學，以自己認真細膩的表演贏得了觀眾。觀眾逐漸熟悉她，喜愛她。童月娟接著與袁美雲、顧蘭君、陳燕燕合作主演了《四潘金蓮》，與陳燕燕合作主演了《白蛇傳》和《琵琶記》，與顧也魯合作主演了《王老虎搶親》，與袁美雲合作主演了《雙珠鳳》（上下集）等古裝片。童月娟積極發揮多年京戲演出的演技積累，又有了三部古裝片的拍攝實踐經驗，努力使之融合為一體的演技藝術。因此，這幾部電影都演來得心應手，產生了很強的藝術感染力。她與顧也魯合作主演的《碧海青天》，及參演的《家》（上下集）中都有十分精彩的表現。

知恩感恩　一絲不苟

張善琨在香港退出長城公司時，被逼債三萬元港幣，其中兩萬元港幣是臺灣中影駐港代表給的，這錢是蔣經國獲悉張善琨有困難，指示由中影的香港代表支付。此事由中影總經理李葉經手，張善琨有信給李葉懇請代表申謝蔣主任，信仍在我手中（李葉過世後，其子將李葉所有信件、照片等交給我保管）。依據張善琨給李葉的信：「對方花錢要求法院緊急處理；廿五日派人拘人、查封房子及家具，幸好事前走避。」張善琨十分焦急，每天打一通電話向臺灣中影李葉求援。到卅日問題才解決。於次月五日寫信向李葉感恩並道歉動作不禮貌。這是造成香港自由影人傾向臺灣的主要關鍵，也是童月娟一輩子感激臺灣的基礎。（李葉在〈追悼張善琨〉文中提及這一段）

此外，張善琨在東京同時拍三部片，由川喜多長政幫忙，但他太勞累，片子拍一半時去世。張善琨在香港公祭後，骨灰運回台下葬。張的屍體運回台北時，台灣政府封閉機場一小時，並舉辦路祭，很多政府官員參加，童月娟感激政府給他們夫妻很大的面子。

新華《桃花江》賣給臺灣的版權費很低，結果大賣錢，片商杜桐蓀主動再分紅給張善琨，等於版權費加倍，這在臺灣電影界是很難得的好人好事。新華在日本拍四部片，臺灣版權費全由杜桐蓀先墊付。張善琨在東京逝世，杜桐蓀不但不擔心影片落空，而且幾度表示未付款可以全部先付應急，童月娟雖在萬分困難中，卻不敢接受。仍要一切依合約按進度收錢。她一生對金錢事一絲不苟，杜桐蓀的中國公司支持張善琨和童月娟的新華公司拍了十幾部片，除了

《桃花江》，還有《小鳳仙》、《小鳳仙續集》、《小白菜》、《盲戀》、《碧血黃花》、《茶花女》、《櫻都艷跡》、《地下火花》、《青城十九俠》、《阿里山之鷲》、《採西瓜的姑娘》，彩色片《海棠紅》、《美人魚》、《毒蟒情鴛》等等。杜桐蓀與童月娟的作風都是影界難得的好榜樣。她在自由總會擔任主席多年，幫助無數自由影人解決難題，任勞任怨，從不從中牟利，才會得到那麼多人信賴，童姐也應以此為傲。

　　童姐另一人格特質是知恩感恩，他對張善琨的堅貞愛情，大半是出於感恩，所以對他的風流從不計較，和丈夫有染的女星，照樣結姐妹，感情還很好，看不出妒嫉動作。對大太太的兒女一直視如己出（自己未生育），而且對大太太一直以師長尊敬。自己當家掌權，仍未改變，這是童姐做人成功之道，兒孫們對她一直視如親生。

　　童月娟一生，可分演員時代、賢內助兼助明星公關時代、助夫製片時代、自主製片時代、自由總會時代、監委時代。每一個時代，她都能謹守自己不同的身分，演好自己不同的角色，這可說是好影人的代表。

本書作者黃仁（中）與李道明（左）以及羅卡（右）合影。

4.多面向的電影學者李道明

研究日治時代台灣電影有重大發現

　　現任國立台北藝術大學電影創作學系專任教授兼系主任的李道明，是一位多才多藝的電影學者，從大學生時代當影評人、編電影雜誌開始，逐漸擴大至拍攝紀錄片、劇情片，擔任導演、剪輯、錄音、製片，得獎連連，又自組「多面向藝術工作室」。近年來專心電影教學及台灣影史的研究，一手策劃北藝大電影創作研究所及電影創作學系的成立，堪稱是一位兼通理論與實務的多面向的電影學者。

　　他在 1953 年出生於新竹。在台大農業化學系與社會學系就讀時，就已在《台大青年》雜誌發表不少影評，與英年早逝，協助王曉祥創辦《影響》雜誌的但漢章並稱 1970 年代初期最著名的新銳影評人。畢業後赴美深造，進美國天普大學傳播與戲劇學院，取得廣播電視電影藝術碩士。1982 年，他首次拍攝的學生作品 14 分鐘紀錄片《愛犬何處歸》獲美國芝加哥影展佳作獎，翌年又獲台灣金穗獎最佳 16mm 紀錄片等多項榮譽。同一年，他亦以《開天》獲金穗獎最佳 16mm 動畫片，一鳴驚人。返國後，開始從事劇情片與紀錄片製片、導演暨電影學者等多項工作。李道明在 1984 年返回台灣後，先為「台視劇場」導演了一集電視單元劇《先生離家時》，由侯孝賢與胡茵夢主演。其後先後為張艾嘉籌備執導電視單元劇及為中影公司籌備編導他的首部劇情長片《日頭雨》，可惜都因故沒有完成。不料他在紀錄片製作方面卻大放異彩，那是他在 1986 年擔任導演的《殺戮戰場的邊緣》，本片由「光啟社」的丁松筠神父策劃製作，遠赴泰柬邊界的戰場邊緣實地拍攝位於高棉和泰國邊界

的難民營狀況,反映了大約 25 萬高棉與越南難民的困境,轟動一時,當年即榮獲金馬獎最佳紀錄片獎和最佳紀錄片導演獎,1987年又獲亞太影展最佳短片獎。

李道明在紀錄片導演方面的傑出表現,令到當時正大力提拔新導演拍攝劇情片的中央電影公司再次留意到他,遂在 1988 年邀請他與另一位青年導演何平執導二段式的《陰間響馬,吹鼓吹》一片,李道明執導的是其中的第二段〈吹鼓吹〉,片長一小時。

〈吹鼓吹〉改編自汪笨湖原著的短篇小說《吹鼓吹,一吹到草堆》,描寫一個矮小男人娶美嬌娘入洞房的故事,由胡鳳生與林秀玲主演。《陰間響馬,吹鼓吹》上片後反應還不錯,被中國影評人協會評選為年度十大國片之一。不過,李道明對劇情片導演的嘗試也就到此為止,其後就專心在文化大學戲劇學系電影組任教,並在紀錄片方面發展,尤其對民族誌紀錄片及環保紀錄片的拍攝成績最為突出,代表作包括:

1989 年《矮人祭之歌》(胡台麗共同導演),獲美國休士頓國際影片暨錄影帶影展特別評審金牌獎。

1991 年《人民的聲音(環保篇)》,金馬獎最佳紀實報導片。(此時,李道明已成立「多面向藝術工作室」,專門製作紀錄片,並協拍外國人的紀錄片,如《大千世界》、《移山》等。其中《移山》是由好萊塢導演 Michael Apted 導演,著名搖滾歌手 Sting 的太太 Trudy Styler 製片,根據六四事件學運領袖李祿的回憶錄拍攝。Apted 導演對李道明的製片能力大為賞識,曾力邀他去好萊塢擔任副導演,但李道明想留在台灣繼續拍片而婉拒。

1994 年《排灣人撒古流》,台北電影獎評審團特別獎。

　　1995 年，林正盛為電影執導處女作《春花夢露》，李道明為他擔任製片。同年，又為日本導演柳町光男來台拍攝的《跑江湖》擔任製作協調，反映了他在製片方面的能力。

　　「多面向藝術工作室」前後運作十年，出品製作了大量的電視紀錄片，李道明本人也親自擔任製片、導演、剪輯、錄音，先後拍了幾部紀錄長片：《末代頭目》（1999）、《路：TSUEN》（原名《阿里山風雲》，2001）、《離鄉背井去打工》（2003）等。

　　2003 年至 2007 年李道明受公共電視邀請，擔任電視紀錄影集《打拼：台灣人民的歷史》製作總監，完成台灣首齣大型重演歷史的紀錄片影集。2013 年李道明又監製了《排灣人撒古流：十五年後》，入圍台北電影獎及獲得南方影展「人權關懷獎」。

　　2000 年，李道明轉而投身電影教育事業，協助創建國立台北藝術大學的電影創作研究所，為專任副教授。2009 年，教育部核准成立「電影與新媒體學院」，並於 2010 年度成立「電影創作學系」，系所合一下，電影創作研究所也改名為「電影創作學系碩士班」。李道明是現任的專任教授兼系主任。

　　期間他並執行國科會數位典藏計畫，建置「台灣社會人文電子影音數位博物館」，為國內第一個可在網路搜尋、瀏覽、剪輯及購片的數位影音網站。這項創舉也讓他先後協助新聞局建置「放眼看台灣」影音資料庫，並協助國家電影資料館建置「台灣電影數位典藏資料庫」。新聞局電影處的「台灣電影網」也是委託李道明建置的。

　　除教學與研究外，李道明又擔任過金馬獎評審、新聞局優良電影劇本徵選評審委員、優良創作短片及錄影帶金穗獎評審、新聞局電影短片暨紀錄長片輔導金評審、1998 年第廿屆法國龐畢度中心真實電影節國際競賽評審、台北電影節執行委員及諮詢委員暨市民影

展評審、臺灣國際紀錄片雙年展諮詢委員暨國際競賽影片評審、韓國光州國際影展評審、新加坡亞洲處女作影展初審委員,香港國際電影節紀錄片競賽評審,香港「鮮浪潮——本地競賽」評審,也擔任國家科學委員會、國家電影資料館、檔案局等幾所機構的諮詢委員。

李道明的電影學術研究範疇,主要集中在台灣電影史、台灣原住民及數位化電影科技等領域。對日殖時代台灣電影的發展尤其有深入探索,發現了電影傳入台灣的具體日期史料,又發現早期台灣電影放映曾有「女辯士」出現,還發現了一項台灣電影史的重大錯誤。台灣電影史上第一個演員也是第一個男主角劉喜陽,本是新高銀行職員。1924 年日本導演田中欽之來台拍攝電影《佛陀之瞳》請他演出。拍完影片,他對電影發生興趣,並未回到銀行,而是和好友組成「台灣映畫研究會」。1925 年自己出資籌拍台灣人的第一部電影《誰之過》,自任男主角兼編導。影史上紀錄劉喜陽拍電影後被銀行開除,學者李道明發現這是重大錯誤,因為《誰之過》上映的永樂座戲院包含有新高銀行創辦人家族投資,如果他們看不起電影相關的職業,怎會投資蓋戲院?因此劉喜陽不可能被資遣。《誰之過》上映失敗,劉喜陽就回到銀行工作,李道明在華南銀行(新高銀行後來被台灣商工銀行合併,1947 年後台灣商工銀行改名為台灣工商銀行,1949 年改名為台灣第一商業銀行)的職員名錄中,發現有劉喜陽的名字,證明了影史上「開除說」之錯誤。2014 年主辦「東西脈絡中的早期台灣電影:方法學與比較框架」國際研討會,邀請香港學者羅卡、日本學者三澤真美惠、北京學者李道新等參與座談,會中他發表論文〈永樂座與日殖時期台灣電影的發展〉更成為一家之言。2013 年,李道明出版了英文專著 *Historical Dictionary of Taiwan Cinema*(筆者與 Ronald Norman 是協同作

者），是第一部台灣學者著作的英文版台灣電影辭書，大大提升了
台灣電影研究的國際能見度。

其實李道明早在 1970 年代已有由他編譯的電影書出版，包
括：《電影趣談》（1978）、《導演的電影藝術》（1978），《薩雅吉‧
雷的電影》（1988）。1991 年，影評好友但漢章不幸去世，李道明
又義務主編《一個電影作家的誕生：但漢章紀念文集》，為影評界
留下珍貴文獻。此外，李道明接下文建會委託的國家電影資料館研
究計劃，在 2000 年 6 月共同主編了《台灣紀錄片研究書目與文獻
選集》、《台灣紀錄片與新聞片影人口述》、《台灣紀錄片與新聞片
片目》一套 3 本珍貴的資料書。

除此之外，李道明還有過一個未曾實現的大計劃──拍攝一部
劇情動畫長片《天堂獵鹿人》，結合台灣文學、電影、美術、動畫
等各界優秀人才，用本土色彩已達國際水準的技術，將台灣原住民
部落的英勇獵人戰士的故事搬上大銀幕。假如這個在 1996 年提出
並申請輔導金的影片計劃得以落實拍攝，那可比魏德聖的《賽德
克‧巴萊》早了十多年！

《天堂獵鹿人》根據王家祥原著小說《山與海──打狗社大遷
徙》改編，呈現四百多年前打狗山（今高雄柴山）上居住的台灣原
住民部落「打狗社」的生活面貌，以及受海盜林道乾集團屠殺而遷
村的經過，表達原住民的生活與自然相結合的共生共存關係。李道
明兼任編劇、導演與出品人，由多面向藝術工作室有限公司企劃製
作，計畫以新台幣 2,315 萬元拍攝成，並在 1998 年春節上映。這
個偉大的計劃於 1996 年已送輔導金申請輔助，可惜最後因故未能
完成，這不但是李道明個人創作生涯上的損失，也是台灣影壇的一
大遺憾。

得獎／入圍紀錄

2004 年《離鄉背井去打工》入圍第 28 屆香港國際電影節人道獎紀錄片競賽暨 2004 臺灣國際紀錄片雙年展臺灣獎競賽、入圍第 4 屆台北電影節市民影展紀錄片競賽。

1999 年《看見淡水河》入圍電視金鐘獎最佳文化性節目。

1999 年《山之歌海之舞》獲美國哥倫布國際電影暨錄影展人文類佳作獎、美國 Flagstaff 國際影展電影暨錄影製作銀獎暨新聞局錄影節目金鹿獎優良導演獎。

1997 年《小陶壺森林奇遇記》獲新聞局錄影節目製作業金鹿獎兒童節目優等獎。

1997 年《劉其偉的巴布亞新幾內亞紀行》獲新聞局錄影節目製作業金鹿獎紀錄報導節目特優獎、國立教育資料館優良教學影片及錄影帶特優獎。

1994 年《排灣人撒古流》獲第 7 屆台北電影獎評審團特別獎。

1994 年《永遠的部落——雲豹民族的故鄉》獲第五屆金帶獎紀實報導類佳作獎。

1991 年《人民的聲音（環保篇）》獲第 28 屆金馬獎最佳紀實報導片

1990 年《矮人祭之歌》獲美國休士頓影展特別評審金牌獎、愛沙尼亞帕奴國際視覺人類學影展愛沙尼亞獨立報獎。

1987 年《殺戮戰場的邊緣》獲第 32 屆亞太影展最佳短片獎、第 23 屆金馬獎最佳紀錄片獎暨最佳紀錄片導演獎。

1983 年《開天》獲第 5 屆優良短片金穗獎最佳 16 釐動畫片獎。

1983 年《愛犬何處歸》獲第 5 屆優良短片金穗獎最佳 16 釐紀錄片
獎、第 17 屆美國獨立電影工作者影展 TVC 沖印獎、第 9
屆美國影藝學院學生電影區域特別獎、第 17 屆美國芝加哥
影展佳作獎。

李道明作品年表

2013 年監製

　　《排灣人撒古流：十五年後》

　　HDCam 紀錄片，88 分鐘

　　2013 第 14 屆台北電影節台北電影獎入圍最佳紀錄片

　　2013 南方影展獲「人權關懷獎」

　　2013 台灣國際民族誌影展入選

　　2013 社會公益獎獲獎

　　2013 國家文化藝術基金會「影響影展」入選

　　2013 北京獨立影像紀錄片展映擔員入選

　　2014 國際華人紀錄片影展入選

　　2014 嘉義國際藝術紀錄片影展入選

　　2014 國立台灣大學台灣原住民族圖書資訊中心邀請放映

　　2014 國立政治大學藝文中心「末梢的枝葉：撒古流創作個展」電影系列邀映

2003-2007 年製作總監

　　《打拼：台灣人民的歷史》

　　電視紀錄片影集（八集，每集 57 分鐘）

2003 年共同監製／導演

　　《離鄉背井去打工》

　　16mm 紀錄片，100 分鐘

　　2003 第 4 屆台北電影節市民影展競賽入圍

　　2003 第 2 屆台灣國際民族誌影展放映

2003 第 3 屆南方影展競賽單元

2003 高雄市電影圖書館「勞動影像專題」放映

2004 第 28 屆香港國際電影節人道獎紀錄片競賽單元入圍

2004 台灣國際紀錄片雙年展台灣獎競賽入圍

2004 台北雙年展「在乎現實嗎？」紀錄片單元邀請放映

2005 台北市政府文化局新移民藝術節新移民紀錄片影像展
邀請放映

2002 年編劇／導演

　　《文化南島之旅：台灣原住民的文化與藝術》

　　DVD-ROM

　　台北市政府原住民事務委員會出品

2001 年製片／導演／剪輯／錄音

　　《路：TSUENU》

　　16mm 紀錄片，102 分鐘

　　2002 香港國際電影節放映

　　2002 第 2 屆台灣南方影展放映

　　2002 台灣國際紀錄片雙年展放映

2001 年導演

　　《亞洲放逐：拿一個生命搏一個未來》

　　BETACAM 紀錄片，53 分鐘

　　光啟社出品

　　2002 年 5 月 3 日公視播出

2000 年製作人／共同導演

　　《人民的聲音》

　　BETACAM 電視紀錄片影集（六集，每集 57 分鐘）

中華民國公共電視台委託製作

2001 年 1-2 月公視播出

2000 年共同製作人

《地球的朋友》

BETACAM 電視紀錄片影集（十三集，每集 27 分鐘）

中華民國公共電視台委託製作

2000 年 7-10 月公視播出

2000 年製作人／導演

《台灣原住民從哪裡來？》

BETACAM 動畫錄影帶，10 分鐘

順益台灣原住民博物館出品

1999 年製片／導演／剪輯／錄音

《末代頭目》

16mm 紀錄片，118 分鐘

多面向藝術工作室出品

1999 年 11 月 5 日台北絕色影城全球首映

2000 第 24 屆香港國際電影節入選

2001 第 1 屆台灣國際民族誌影展入選

1999 年製作人

《傾聽我們的聲音：尋訪阿美族的音樂世界》

BETACAM 電影紀錄片影集（十集，每集 27 分鐘）

中華民國公共電視台委託製作

1999 年 9-11 月公視播出

1999 年製作人／共同導演

《看見淡水河》

BETACAM 電視紀錄片影集（三集，每集 56 分鐘）

大愛電視台委託製作

1999 年 9-10 月大愛電視台播出

入圍 2000 金鐘獎最佳文化性節目

1996-1999 年製作人

《水》

BETACAM 電視紀錄片影集（二十六集，每集 27 分鐘）

中華民國公共電視台委託製作

1999 年 8-11 月公視播出

1998 年製作人

《永遠的部落（第二季）》

BETACAM 電視紀錄片影集（每集 27 分鐘）

中華民國公共電視台委託製作

1996-1998 年製作人

《趕集：台灣攤販眾生相》

BETACAM 電視紀錄片影集（十三集，每集 27 分鐘）

中華民國公共電視台委託製作

1999 年 6-9 月公視播出

1998 年製作人

《褪色的藍衫》

BETACAM 紀錄錄影帶，48 分鐘

財團法人廣播電視事業發展基金委託製作

1999 年 9 月 30 日中視播出

1998 年製作人

《九七前後：台灣人在香港》

BETACAM 紀錄錄影帶，84 分鐘

多面向藝術工作室出品

1998 年製作人

《九七　香港　台灣人》

BETACAM 紀錄錄影帶，84 分鐘

中華民國公共電視台委託製作

1997 年製作人／導演

《小陶壺森林奇遇記》

BETACAM 動畫錄影帶，20 分鐘

台灣原住民文化園區出品

1997 新聞局錄影節目製作業金鹿獎兒童節目優等獎

1997 年製作人

《1997 年香港人在台灣》

BETACAM 紀錄錄影帶，47 分鐘

多面向藝術工作室出品

1997 年 6 月 30 日台視播出

1997 年製作人／導演

《南島溯源》（「尋根溯源話南島」第一集）

BETACAM 電視紀錄片，22 分鐘

行政院文建會監製

1997 年製作人

《尋根溯源話南島》

BETACAM 電視紀錄片影集（共十三集，每集 22 分鐘）

行政院文建會監製

1998 年 3 月 10 日至 6 月每星期二於台視播出

1997 年共同導演／共同剪輯

　　《台灣史前文化尋根之旅》

　　BETACAM 紀錄錄影帶，紀錄版 68 分鐘，教學版 33 分鐘

　　國立自然科學博物館出品

1997 年導演／編劇／剪輯

　　《山之歌、海之舞：台灣原住民的音樂與舞蹈》

　　BETACAM 紀錄錄影帶，30 分鐘

　　行政院新聞局出品

　　2003 美國紐約公共電視 56 頻道播出

　　1999 美國哥倫布 Columbus 國際電影暨錄影展人文類佳作獎

　　1998 新聞局錄影節目金鹿獎優良導演獎

　　1998 美國亞利桑那州佛雷格史塔夫（Flagstaff）國際影展電影暨錄影製作銀獎

　　1998 民視播出

1997 年製作人

　　《空氣清淨新主張：空氣汙染防治》

　　BETACAM 紀錄宣導片，60 分鐘

　　行政院環保署出品

　　廣播電視事業發展基金監製

1996 年共同導演

　　《信仰浮士德的人：李登輝》

　　《現代薛西弗斯：林洋港》

　　《浪漫的孤星：彭明敏》

　　《昔日王謝堂前燕：陳履安》

　　BETACAM 電視紀錄片影集（共四集，每集 22 分鐘）

衛星電視中文台製作

1996 年 3 月 11 日至 14 日衛星電視中文台播出

1996 年製作人

《阿美族的文化與生活》

《泰雅族的文化與生活》

《賽夏族的文化與生活》

《布農族的文化與生活》

《鄒族的文化與生活》

《排灣族的文化與生活》

《魯凱族的文化與生活》

《卑南族的文化與生活》

《雅美族的文化與生活》

BETACAM 教育錄影帶（共九集，每集約 18 分鐘）

台灣原住民文化園區出品

1996 年製作人

水之地一集《地沉下去了》

BETACAM 電視紀錄片影集（預計十三集，每集 24 分鐘）

公共電視台籌備委員會出品

1997 日本地球環境映像季優秀賞

1997 紐約 Third World Television Exchange 展演

1998 第 1 屆永續台灣報導獎影片報導首獎

1996 年製作人

《我有友情要出租》

BETACAM 兒童動畫錄影帶，22 分鐘

多面向藝術工作室製作發行

1996 年製作人

　　《黑暗中的音符》

　　BETACAM 錄影帶紀錄片，24 分鐘

　　多面向藝術工作室製作發行

1996 年製作人

　　《狩獵與祭儀》（阿里山鄒族母語教學教材錄影帶）

　　BETACAM 教學錄影帶，37 分鐘

　　阿里山鄉達邦國小出品

　　1997 新聞局錄影節目製作業金鹿獎社教節目優良獎

1996 年製作人

　　鄒族文化簡介：cou-a'doana 我們一群人

　　BETACAM 教學錄影帶，30 分鐘

　　多面向藝術工作室製作發行

　　1997 文建會文化資產紀錄片優等獎

　　1997 新聞局錄影節目製作業金鹿獎社教節目優良獎

1996 年共同製作人

　　《劉其偉的巴布亞新幾內亞紀行》

　　BETACAM 電視紀錄片影集（共四集，每集 24 分鐘）

　　多面向藝術工作室製作發行

　　1997 新聞局錄影節目製作業金鹿獎紀錄報導節目特優獎、
　　優良導演獎、優良編劇獎

　　1997 國立教育資料館優良教學影片及錄影帶特優獎

1995 年製片

　　《春花夢露》

　　35mm 劇情片，115 分鐘

多面向藝術工作室製作發行

中央電影公司出品發行

林正盛導演

1996 法國坎城國際影展國際天主教人道精神特別獎

1996 日本東京國際影展青年導演銀櫻花獎

1996 加拿大溫哥華國際影展入圍競賽單元

1996 加拿大多倫多國際影展入圍青年導演龍虎獎

1996 美國洛杉磯國際影展邀請參展觀摩單元

1997 瑞典哥特堡國際影展邀請參展觀摩單元

1997 荷蘭鹿特丹國際影展邀請參展

1997 瑞士佛萊堡國際影展評審團大獎

1997 上海國際電影節應邀觀摩放映

1995 年製作人

《快快樂樂搭捷運》

BETACAM 教育宣導錄影帶，15 分鐘

台北大眾捷運公司出品

1995 年製作人／導演／編劇／剪輯

《中國人的天文觀念與水運儀象台》

BETACAM 教學錄影帶，40 分鐘

國立自然科學博物館出品

1995 年製作協調

《跑江湖》

16mm/35mm/HDTV 紀錄片，95 分鐘

SONY 株式會社製作

柳町光男導演

1995 義大利威尼斯國際影展入選

1995 台北金馬國際影展放映

1995 年製作人

《阿里山鄒族的文化與生態保育》

BETACAM 教學錄影帶，37 分鐘

國立自然科學博物館出品

林建亨導演

1994 年製作人／導演／剪輯

《永遠的部落：雲豹民族的故鄉》

BETACAM 電視紀錄片影集，27 分鐘

多面向藝術工作室出品

1994 第 5 屆金帶獎紀實報導類佳作

1994 年製作人

《永遠的部落》

BETACAM 電視紀錄片影集，每集 27 分鐘

多面向藝術工作室出品

1994 年製片／導演／剪輯／錄音

《排灣人撒古流》

16mm 紀錄片，78 分鐘

多面向藝術工作室出品

1994 香港國際國際電影節入選

1994 第 7 屆台北電影獎評審團特別獎

1995 新加坡國際影展入選

1995 第 14 屆法國巴黎民族誌電影展入選

1996 美國紐約瑪格麗特・米德電影展入選

1993 年製作人／導演

　　《台灣南島民族》

　　BETACAM 教育錄影帶，80 分鐘

　　國立自然科學博物館出品

　　1994 原影展入選

1993 年副導演（台灣）

　　《移山》（MOVING THE MOUNTAIN）

　　16mm 紀錄片

　　美國 XINGU, INC.出品

　　Michael Apted 導演

　　1994 美國紐約人權電影展入選

　　1994 美國夏威夷國際影展競賽片入選

　　1994 國際紀錄片協會傑出紀錄片成就獎

　　1995 香港國際電影節入選

　　1995 德國柏林國際影展入選

　　1995 台北金馬國際影展

1993 年共同製片／共同剪輯／錄音

　　《蘭嶼觀點》

　　16mm 紀錄片，75 分鐘

　　中央研究院民族學研究所出品

　　1993 澳洲雪梨「93 年紀錄片會議」入選放映

　　1993 第 6 屆中時晚報電影獎佳作

　　1993 第 30 屆金馬獎最佳紀實報導片

　　1994 美國夏威夷國際影展入選

　　1994 美國芝加哥國際影展銀盾獎

　　　1994 香港國際電影節入選

　　　1994 第 13 屆法國巴黎民族誌電影展入選

　　　1994 德國哥廷根國際民族誌電影展入選

　　　1995 美國紐約瑪格麗特・米德電影展入選

1992 年助理製片

　　《大千世界》（ABODE OF ILLUSION）

　　16mm 紀錄片，60 分鐘

　　美國 LONG BOW GROUP, INC.出

　　Carma Hinton 與 Richard Gordon 導演

1992 年企劃製作

　　《童顏》

　　16mm 紀錄片，30 分鐘

　　光華視聽事業總公司出品

　　王慰慈與井迎兆導演

1991 年製片／導演／剪輯／錄音

　　《人民的聲音》

　　16mm 紀錄片，63 分鐘

　　多面向藝術工作室出品

　　　1991 第 28 屆金馬獎最佳紀實報導片

　　　1991 第 2 屆日本山形國際紀錄片雙年展亞洲單元入選

　　　1991 第 36 屆亞太影展影片觀摩

　　　1993 台灣社會運動紀錄片展（1986-1992）

　　　1998 年 3 月民視播出

1990 年製片／導演／剪輯／錄音

　　《鹿港反杜邦之後：一些社會運動工作者的畫像》

16mm 紀錄片，54 分鐘

公共電視製播小組出品

2002 台灣國際紀錄片雙年展放映

1988-1989 年共同導演／錄音／剪輯

《矮人祭之歌》

16mm 紀錄片，60 分鐘

中央研究院民族學研究所出品

1989 美國紐約瑪格麗特‧米德電影展入選

1990 美國休士頓國際影片暨錄影帶影展特別評審金牌獎

1990 愛沙尼亞帕奴國際視覺人類學影展愛沙尼亞獨立報導獎

1990 第 9 屆法國巴黎民族誌電影展入選

1990 英國曼徹斯特皇家人類學學院國際民族誌電影展入選

1990 義大利紐歐洛國際民族誌與人類學電影展入選

1990 瑞士日內瓦世界音樂電影展入選

1992 日本東京全球環境電影展

1992 荷蘭阿姆斯特丹電影中的音樂電影展

1992 荷蘭阿姆斯特丹東南亞電影展

1992 第 2 屆荷蘭阿姆斯特丹視覺社會學與人類學會議

1988 年導演

《吹鼓吹》

35mm 劇情片，46 分鐘

中央電影公司出品

1991 年 6 月 17、22、27 日法國 LA SEPT 國營電視台播出

1991 加拿大蒙特婁中國電影節（蒙特婁國際電影藝術中心主辦）

1989 美國華盛頓影展入選

1988 英國倫敦影展入選

1986 年導演／剪輯／錄音

《殺戮戰場的邊緣》

16mm 紀錄片，56 分鐘

光啟社出品

1986 第 23 屆金馬獎最佳紀錄片、最佳紀錄片導演

1987 第 32 屆亞太影展最佳短片獎

2003 和平影展

1985 年導演／共同編劇

《日頭雨》

35mm 劇情片（未完成）

中央電影公司出品

1984 年導演

《先生離家時》

電視單元劇，72 分鐘

1984 年 11 月 27 日台視頻道《台視劇場》時段播出

侯孝賢、胡茵夢主演

1984 年製片／導演／攝影／錄音／剪輯

《GROWING UP IN THE PROMISED LAND》（長在異國）

3/4 吋錄影帶紀錄片，24 分鐘

1983 年製片／導演／攝影／錄音／剪輯

《AYAKO AND JOE》（一個美日聯姻的故事）

1990 年美國費城有線電視台播出

3/4 吋錄影帶紀錄片，43 分鐘

　　1983 美國全國錄影帶展學生競賽區域性優勝獎

　　1983 美國電影與錄影帶展佳作獎

　　1983 美國亞裔美國人國際錄影帶展入選

1982 年製片／導演／攝影／錄音／剪輯

　　《OH WHERE, OH WHERE HAS MY LITTLE DOG GONE?》

　　（愛犬何處歸）

　　16mm 紀錄片，14 分鐘

　　1983 年 10 月美國電視網《信不信由你》節目全國性播出

　　1982 年 10 月瑞典斯德哥爾摩瑞典國營地一台播出

　　1982 第 17 屆美國芝加哥影展佳作獎

　　1983 第 6 屆金穗獎最佳 16mm 紀錄片

　　1983 美國賓州切斯特郡三百週年獨立電影工作者影展首獎

　　1983 第 17 屆美國紐約獨立電影工作者影展 TVC 沖印獎

　　1983 第 9 屆美國影藝學院學生電影獎區域特別獎

　　1985 美國加州韓伯特電影展百元美金獎

1982 年製片／導演／動畫繪製／攝影／配樂

　　《IN THE BEGINNING》（開天）

　　16mm 動畫片，3.5 分鐘

　　1983 年 5 月中視播出

　　1983 第 6 屆金穗獎最佳 16mm 動畫片

　　1983 香港獨立短片展參展

　　1983 亞裔美國人國際電影展入選

高仁河（左）與本書作者黃仁

5.韓國影壇最重視的台灣影人高仁河

　　高仁河在台灣電影界是有名的闖將，他從花蓮闖到台北、嘉義，並曾遠赴韓國、日本、美國、阿根廷及東南亞各國；又勤學語言，能通英語、日語、韓語及西班牙語，他秉持努力不懈的奮鬥精神，進步再進步的追求意志，可謂膽大心細，有勇有謀。

　　高仁河，1936 年 12 月 9 日出生於花蓮。幼時失怙，母親改嫁，初中畢業後無法升學，決定離家闖天下。為了自食其力，他曾做過挖水溝的粗活，也曾上木瓜山林場工作。他做事認真負責，主管認為是可造之材，在高山上工作一年多後，場長推薦他到花蓮船務公司擔任辦事員，研讀會計學，並以第一名的成績從會計稅務補習班結業。升為會計主任後，又半工半讀，考上花蓮高工夜校。

　　21 歲那年，春節休假時與同學們一起到照相館拍照留念，也拍了個人藝術照，相館老闆特地將他的照片掛在大櫥窗裡中作樣本，還鼓勵他去考電影明星。受到父親遺傳，他愛好藝術，常幻想當電影明星。當時台語片剛剛興起，成立許多新公司，計劃拍片並招考演員，他投考了五、六家公司初審都通過，最後決定選擇最具規模的南洋影業公司，該公司拍攝過多部名片，其中《基隆七號房慘案》尤其賣座，轟動一時。

　　前往台北面試後，他順利進入南洋公司演員訓練班，在新片《梅亭恩仇記》飾演一位老師的角色。開鏡典禮在一間學校的教室舉行，第一個鏡頭即是拍他教學的情景。導演大喊「開麥拉」後，由於現場有許多記者與群眾圍觀，初上銀幕的他非常緊張，演了約五分鐘，導演就緊急喊「卡！」，他不知喊卡身體不可動，將手放下來，遭導演大聲責罵，讓他顏面盡失，對自己非常失望。

　　經此挫折後，他覺得自己可能不適合當演員，一度考慮就此放棄演藝之路。幸而南洋公司董事長林章了解其感受，發現他是很好

的製片人才，要他跟在身邊學習，於是從此轉任老闆的秘書，公司對內外的行政、劇務等雜事都由他幫忙處理，並常到嘉義片廠緊盯拍片進度和演員調配，學習控制預算，逐漸熟悉製片的程序與方法。

南洋公司老闆也赴香港投資拍廈語片，後來公司財務週轉困難，關閉嘉義片場，他被調回台北總公司，因老闆大部分時間都在香港，他無事可做，頗感英雄無用武之地。之後某次協助公司會計部陳小姐報稅做帳，他拿起算盤來手勢熟練，使陳小姐對他印象改觀，兩人感情開始逐漸增溫，陳小姐之後成為了他的妻子。

南洋公司帳務不清，最後宣告倒閉，他與陳小姐都失了業。某天，前南洋片廠同事劇照師蔡先生來台北找他，想與他合作開照相館，不久就在成都路開了一間「生活照相館」。照相館設在二樓，很難引人注意，生意門可羅雀，三個月後他決定退出給蔡先生經營。

高仁河決定另謀出路，與陳小姐、弟弟仁壽、友人林福地共同協議，成立了「人愛服務社」，服務項目包括電影製片、影片發行、編劇、劇務、宣傳、海報設計、申請公司執照、記帳、報稅、報關等等，舉凡電影業的各項事務，他們都能代勞。開幕兩個多月都乏人問津，好不容易接到一筆代印劇本的生意，收到的支票竟跳票。後來受大同影片公司盧美柔先生委託貼海報，讓客戶建立信任感，業務遂蒸蒸日上。

1962 年，恆春瓊麻廠老闆林中志先生，計劃將新購的大倉庫改建為戲院，委託「人愛服務社」幫忙排片。恆春戲院開幕後，生意興隆，雙方合作愉快。一日林先生來台北探訪，隨口問高仁河將來有何計劃，他說從小就夢想當電影明星，現在則想開製片公司。林先生表示全力支持，並出資新台幣二十萬元，成立了中興影業有限公司。

　　創業第一部片決定開拍古裝台語片《李世民夢遊地府》，由高仁河與林福地聯合編劇，請邵羅輝做導演，林福地做副導演，演員以歌仔戲團為班底，由小生莊玉盞及小旦王麗卿主演，在一切從儉的拍攝環境下完成。影片運用了許多特技鏡頭，上映後獲得各界好評，票房成績還算不錯，為中興公司打響了名號。

　　當時第一劇場正在上映由中村錦之助主演的日本片《里見八犬傳》，劇情相當引人入勝，各式特技變化莫測，賣座鼎盛，一票難求。中興公司團隊決定參考此片，將八隻狗改為十二生肖，並根據古典小說七俠五義及水滸傳來改寫劇本，片名定為《十二星相》，以新藝綜合體大銀幕拍攝，決定由林福地第一次當導演，再請邵羅輝做導演顧問，莊玉盞等歌仔戲演員主演。影片分成上、下集，運用更多新潮特技，因宣傳得宜，上映後轟動全省，賣座出乎意料的成功，林福地導演一炮而紅，亦奠定高仁河在影壇的基礎。

　　為了感謝林中志先生的提拔之恩，1963 年，高仁河到林董事長家鄉恆春拍攝台語民謠片《思相枝》，由林福地導演，陳忠信攝影，蔡揚名場記，游娟與新人劉明（後來轉入電視界改名為劉林）主演。影片拍得非常藝術優美，配上〈思相枝〉民謠作主題曲，相得益彰，上映後佳評如潮，獲得影評人鄭炳森在《中央日報·老沙顧影》登出標題：〈刮目相看〉。內文寫道：「台語片製片人高仁河年輕有為，低成本拍出超過國語片水準影片，令影壇震驚。」

　　華龍影業公司進口日本片獲利頗豐，影片宣傳廣告曾委託「人愛服務社」代理，見中興公司製作影片賣座成功，造成影壇新風潮，希望代為拍攝一部台語片，基於以往的交情，高仁河立即答應了，請林福地導演編一部風格類似日本小林旭主演的現代青春動作片

《西門町男兒》，由易原、夏琴心主演，但拍片過程不是很順利，賣座也不理想。

之後中興公司又與大中華戲院、嘉義遠東戲院合作，拍了一部喜劇片《守財奴》，由魏一舟編導，矮仔財、游娟主演，完成後推出成績平平。

1964年，林福地因與高仁河意見不合，不告而別離開中興公司。為了爭一口氣，高仁河決心自己當導演，拍攝《台北十四號水門》。他拜老牌導演吳文超為師，請其子吳家駿為攝影師，由洪信德編劇，游娟擔任女主角，男主角則請南洋公司演員翁一菁，還有川原、蕭何、吳炳南、吳萍等人演出，在中興大橋淡水河邊拍外景。

劇情敘述新竹名人鄭家千金，嫁給滿洲國外交部長謝介石的公子。結婚後不久日本戰敗，滿洲國瓦解，謝公子自甘墮落吸毒，又迫妻下海到寶斗里當妓女，最後無奈跳水自殺，浮屍台北十四號水門。

此一事件曾轟動一時，拍片後亦備受爭議，新竹鄭氏家族更向高仁河提出妨害名譽告訴，官司拖了兩年，最後被法院判罰款伍佰元解決了事。此外，當時電檢制度相當嚴格，《台北十四號水門》被禁映四次，差一點使公司破產，他仍不灰心再三補拍，修改再修改，最後終獲通過。影片推出後大賣座，超支成本加倍收回。

有了初次執導成功的經驗，高仁河信心大增。他有感自己歷盡艱辛，白手起家，如今自己有能力了，想拍一部對社會富有教育意義的勵志電影。

名編劇亦是台灣第一位辯士林東陸跟他說過一個學童苦讀成功的故事，高仁河聽了很感動，便請他寫成劇本，拍攝成電影《最後的裁判》。劇情描寫一個沒有爸爸的學童（小龍飾演），家境貧

窮，母親又雙目失明，他每日白天上課，晚上還要賣肉粽。某次，同學丟掉錢，他無辜受累，級任老師（游娟飾演）詳加追查，發現他是個有骨氣的孝順孩子。後來丟錢的同學找到了錢，對他都改變態度，在老師鼓勵資助下他完成了學業。這個苦學生後來大學畢業後當了法官，對老師的恩情仍銘記在心。某次老師為了幫助竊犯改邪歸正，引起丈夫誤會，丈夫不慎跌斃刀口，她以殺夫罪遭起訴。在法庭上，主審法官竟是她十年前的學生，在法官明察秋毫下，最後冤屈得以洗刷。

《最後的裁判》推出後極獲好評，此片改配國語後，曾經與《蚵女》同赴第十一屆亞洲影展參加觀摩項目，獲頒特別獎。1965年《台灣日報》舉辦第一屆台灣電影金鼎獎及觀眾票選最受歡迎十大導演和男女影星，《最後的裁判》獲得最佳童星（小龍），最佳男配角（易原），票選最受歡迎十大導演第一名（高仁河）。同年金馬獎《最後的裁判》也獲得最佳童星及教育片特別獎，獲二萬元輔助金。

同年高仁河還執導了文藝片《請問芳名》，根據日本名作家菊田一夫廣播劇《君の名は》改編，由高秀華、陳揚主演，並拍了續集《馬蘭之戀》。

此外，高仁河可說是國內引進韓國電影的先驅。透過韓國友人留學生盧京根介紹，他引進韓片《椿姬》來台上映，女主角隨片登台，但當時台灣觀眾未熟悉韓國片，結果賣座奇慘。但他不灰心，陸續再進口韓片《第三特攻隊》（原名「沒窗戶的監獄」）、《板門店》、《東北游擊戰》（原名「大地支配者」）等片，部部賣座，造成台灣首波韓流。《第三特攻隊》主題歌被翻唱為國語歌「我在你左右」，《東北游擊戰》主題歌被翻唱為國語歌「水長流」，錄製成唱片後更是流行轟動全亞洲。

　　這段期間他同時兼代理全省台語片院線排片業務,擁有大城市十幾家戲院排片權,還代理埃克發底片進口,賣底片給各製片公司拍片。

　　當時韓國戰爭片《紅巾特攻隊》在台灣上映後,大受歡迎,男主角申榮均榮獲第 11 屆亞洲影展最佳男主角,成為偶像明星。高仁河決定與韓國合作拍攝一部 007 動作戰爭類型的寬銀幕彩色片《最後命令》,邀請韓方導演康範九、編劇權龍和音樂黃文平三人來台討論劇本,並委託中影製片廠拍片,由高仁河與康範九聯合執導,韓國演員有申榮均、朴魯植,台灣演員有王莫愁、王豪等人。然而中影製片廠拍攝國際大片經驗不足,且當時拍彩色影片要配合色溫,如逢陰天色溫不夠,要停機等候,跨國演員常撞期,停停拍拍,預算超支甚多還無法完成,高仁河急成肝病不得不住院休養。拍片未完工作由高夫人獨撐全局,她決定退出中影製片廠,自己領軍製片團隊,協助拍戰爭爆破大場面鏡頭,一方面還要在醫院照顧丈夫。影片拖了兩年總算順利完成,為了配合戲院檔期匆匆推出上映,賣座並不理想。

　　拍攝《最後命令》造成中興公司損失慘重,為負失敗之責任,高仁河再幫忙公司一年發行業務後便完全退出。1968 年,另成立建興影業公司,將之前的團隊整理重新出發。高夫人鼓勵高先生重整旗鼓,她拿一張機票給高先生飛韓國去找好友——聯邦映畫社社長朱東振先生。他耐心等四天才獲接見,朱社長很感動他有此耐心與毅力,無條件給他六部韓國影片,他又買到大賣座的《淚的小花》(第三集)、《火女》、《離別》等片,東山再起創造第二次事業的顛峰。

　　他再將韓片配華語發行賣到東南亞，打開韓國影片海外大門，也介紹台灣影片到韓國，有郭南宏導演的《鬼見愁》、《少林寺十八銅人》、《鐵三角》，王星磊導演的《潮州怒漢》等片，及香港邵氏影片公司王羽主演的《獨臂刀》、《金燕子》，嘉禾公司李小龍主演的《唐山大兄》、《猛龍過江》、《精武門》，成龍主演的《師弟出馬》等片到韓國打開市場。又代表香港嘉禾公片司拿李小龍主演《猛龍過江》拷具給日本東和公司試片而協助國片打開日本市場，也曾介紹過郭南宏導演《少林寺十八銅人》給日本 Herald 公司代理發行。

　　除電影事業卓然有成外，高仁河亦深具音樂方面的才華，擅寫歌詞。1974 年，買入韓國申相玉導演的《離別》全東南亞及台灣地區版權，主題歌〈離別〉轟動韓國，於是他親自作詞，將它寫成國語歌，灌錄唱片配入電影。後來歌名改為〈離情〉，又名〈寄語白雲〉，唱片推出後一炮而紅，銷路突破 100 萬張。1997 年買入日本 NHK 連續劇《大地之子》電視版權，他費了不少的苦心，配合劇情寫中文歌詞，並請大陸作曲家張丕基作曲做為主題歌與片尾曲，由歌林唱片公司製作成 CD 發行，榮獲年度金曲獎最佳作詞獎。

　　高仁河 1975 年全家移民阿根廷，開天闢地，建立高氏王朝，並立下家訓：「仁愛處世家自興，永守信義業必隆，成終創始子孫昌，良尚勤儉佳百莉。」他重視中國人傳統道德和家教，以仁愛、信義、勤儉繼承高家的家風。

　　他引進功夫片到中南美洲發行，又協助親戚、朋友到阿移民定居超過百戶，擔任阿根廷華僑聯合會理事長，創辦《南疆新聞》提供僑民服務，募建完成會館、中文學校，獲聘為僑委會顧問。籌備召開第一屆南美洲華僑懇親大會，獲僑委員會頒發社團貢獻獎。後將子女送往美國受高等教育，深造有成，在美父子聯手建立「泛美

亞娛樂機構」，由影視業跨入遊樂園硬體、軟體設計和表演節目製
做事業，客戶遍布全球。

高仁河導演作品年表

年分	片名	出品公司	導演	編劇	主要演員
1964	台北十四號水門（又名：魂斷淡水河）	中興	高仁河	洪信德	游娟、翁一菁、川原、蕭何、吳炳南、吳萍
	最後的裁判（本名：苦雨春風）	中興	高仁河	林東陸	游娟、小龍、吳萍、易原、高鳴、鄭惠文
	請問芳名	中興	高仁河	林東陸	高秀華、陳揚、川原、易原
	馬蘭之戀（請問芳名續集）	中興	高仁河	林東陸	高秀華、陳揚、川原、易原
1967	最後命令	中興	高仁河	明秋水	王莫愁、申榮均、王豪、丁蘭、朴魯植
1971	韓國雨夜花	建興	高仁河	明秋水	張揚、文姬、林璣、易原、吳非宋、金廷勳
1972	黑女煞星	建興	高仁河	明秋水	董川原、楊淑華、張秀蘭、高仁壽
1975	霧夜香港	建興	高仁河	郭路	李菁、南宮勳、張一湖

高仁河製片作品年表

年分	片名	出品公司	導演	編劇	主要演員
1962	李世民夢遊地府	中興	邵羅輝	林福地	莊玉盞、王麗卿、吳老吉、吳炳南、柯佑民
	十二星相	中興	林福地	林福地	莊玉盞、玉輝堂、盧鳳英、牛和尚、白蓉
	十二星相完結篇	中興	林福地	林福地	莊玉盞、玉輝堂、盧鳳英、牛和尚、白蓉
1963	西門町男兒	華龍	林福地	林福地	易原、夏琴心、矮仔財、王滿嬌、翁一菁
	思相枝	中興	林福地	涂良材	游娟、劉明〔劉林〕、易原、矮仔財、吳炳南、
	守財奴	中興	魏一舟	魏一舟陳舟	矮仔財、游娟、楊月帆、小王、王哥
1968	雨夜悲情	中興	涂良材	涂良材	陽明、陳雲卿、谷青、林森、何玉華、田青

　　我寫的影壇永遠的巨星，多是大明星不為人知的故事，或受委屈的事件。紅極一時的小說家瓊瑤也有不少委屈，及不為人知的事蹟。

　　她的第一部作品《窗外》是部自傳體的小說，敘述聰明早熟的瓊瑤，讀高中時仰慕老師的師生戀故事。當時她的父母非常生氣，她的父親是大學教授，母親出自名門，不能接受這段戀情，百般阻撓，造成很大的風波。

　　此書兩度被拍成電影，第一次是崔小萍導演、白茜如主演的黑白片，片子上映後，瓊瑤的父母大發雷霆，要求立即下片，瓊瑤為此跪求父母，因為她已和製片簽約，不能毀約，而且崔小萍為拍完此片，還自掏腰包，最後，父母勉強同意台北演完就下片，不得在外埠上演。

　　事隔幾年，宋存壽在 1973 年要拍《窗外》，瓊瑤警告他不要拍，宋存壽非常喜歡這個故事，找到女學生林青霞來主演，他認為別人能拍，為何他不能拍，而且策劃人陸建業擁有瓊瑤簽的拍片版權，片子完成後，瓊瑤非常生氣，和他對簿公堂，宋存壽一審勝訴，二審敗訴，三審判決，宋存壽判刑 80 天，瓊瑤還幫他求情易科罰金，《窗外》也因此不能在台灣上映，但在海外有公映。

　　瓊瑤父母過世後，有人要求她開放《窗外》在台上映，她說：「《窗外》讓我傷透了心，為了《窗外》，我向父母下跪，又打官司，不想考慮此事。」

　　瓊瑤的電影電視大受歡迎，樹大招風，難免遭忌，大陸某記者說：「瓊瑤的電影都是畸戀。」實際並非如此。

　　由於瓊瑤的電視連續劇《還珠格格》當年在大陸各地異常轟動，不但打敗大陸高收視率的連續劇，而且搶《還珠格格》播出時

段的廣告商大排長龍，因此又引起一股瓊瑤熱，有人大談瓊瑤電影。但是所有談論瓊瑤電影者，包括台灣有人寫過論文，在五十部瓊瑤電影中可能僅看十分之一多一點，就自命為瓊瑤電影專家。香港電影雙週刊曾經刊出瓊瑤電影專輯，執筆者坦承只看過幾部瓊瑤電影，卻指瓊瑤電影都是畸戀和絕戀。不過，他說畸戀和絕戀是文藝電影的元素，是比較客觀的評論。事實上外國不少經典文藝片出於畸戀、絕戀，甚至亂倫。例如美國金像獎文藝名片《畢業生》不只愛得瘋狂，還有亂倫。

瓊瑤電影的情雖然有時也瘋狂，但不僅無亂倫，而且謳歌美好的親情，如《煙雨濛濛》不只有愛情，更強調親情，《秋歌》的姊弟親情佔的篇幅也多過愛情。瓊瑤的言情電影，最可貴的是繼承中國文學愛情傳統，頌揚純潔善良的人性，誠實勇敢、正直的美德，捨己助人的愛心，揚棄自私、欺騙、封建、奸詐、貪婪、狠毒的醜惡人性，追求人類愛美、愛夢想的天性。才能寫出大多數華人觀眾內心的喜好和厭惡，觸動大多數年輕人心靈深處的共鳴，這是瓊瑤小說、電影、電視能廣受華人世界歡迎的因素。如果真如大陸某記者所說瓊瑤電影都是畸戀，能夠走紅四十多年嗎？

瓊瑤電影電視大受歡迎，樹大招風，難免遭嫉。她本人無所謂，但我作為一個新聞工作者，難以緘默，例如最近替台灣報紙寫稿的大陸某記者竟藉李行在上海記者招待會之口，說：「老拍瓊瑤電影有被汙染的感覺。」這與事實完全相反，李行一直以兩度帶動瓊瑤電影風潮為榮為傲，怎會有被汙染的感覺？同時李行自 1958 年到 1986 年共導 52 部片，瓊瑤作品僅佔六分之一弱，第一次導兩部，到第二次導瓊瑤作品，相隔七年，怎能說老拍瓊瑤電影？可看出這記者根本不了解李行，更不了解瓊瑤，才會如此膽大妄言！

　　事實上，李行早期的瓊瑤電影《婉君表妹》、《啞女情深》，不只在他早期的作品中，票房最好，而且還得獎，會被汙染嗎？

　　李行後期的瓊瑤電影《彩雲飛》上映時大轟動，不但從上一部作品《風從那裡來》票房跌到谷底中拉拔到上天，而且很得好評，多認為李行在導演技術上大有進步，還有不少新的實驗。等到《海鷗飛處》轟動東南亞時，更使李行成為香港多家公司如：邵氏、國泰、榮華、馬氏等爭奪的大導演。這些瓊瑤電影無三廳，畸戀，以外景純情取勝。也正由於這幾部片大賣錢，造成後來瓊瑤自作、自編、自製、不賣版權的階段。李行和張永祥以為可以用多年來拍瓊瑤電影的經驗，仿製瓊瑤電影拍攝《白花飄雪花飄》，對抗陳耀圻導演的正牌瓊瑤電影《月朦朧鳥朦朧》，結果一敗塗地。可見瓊瑤電影看似容易，做來難，李行怎會懊悔拍瓊瑤電影？

　　其實，早期的瓊瑤電影不僅沒有三廳，沒有畸戀，《啞女情深》、《女朋友》更被列為健康寫實電影，《幾度夕陽紅》被列為抗戰愛情文藝片，宋存壽的《窗外》被列為經典文藝片，東京國際影展也曾列為專題回顧展。後期瓊瑤電影的問題，不在是否畸戀？是否脫離現實的夢想？是否巧合太多？而在於自製電影，自己編劇，固執己見。畢竟個人的智力有限，不免陷於類型化，幸好瓊瑤作品改編電視連續劇後，已改掉了好些自拍電影的缺點，廣納編導群意見，能夠廣受華人世界的歡迎，絕非偶然。同時，有49部小說拍成電影的作家瓊瑤，在數量上雖不如日本作家松本清張，但瓊瑤電影在台灣黃金時代培養的編、導、演人才之多，票房之好是無人可及，也永遠長留影史。

《女朋友》

瓊瑤著作中唯一先有電影後有小說的是《女朋友》，也是我唯一參加電影製作，同時還有參與策劃的作品。起因於香港製片家黃卓漢仰慕義大利留學歸國的導演白景瑞和瓊瑤小說的魅力，如果由白景瑞導演瓊瑤小說，一定精彩。

白景瑞最重友情，我和他接洽，立即同意，而且希望我能參加了解新片的製作過程，我再和瓊瑤洽談，他聽說是白景瑞導演，也立即同意，而且提出來可拍電影的小說和劇本，但白景瑞都不滿意，瓊瑤遂建議用她尚未寫成小說的故事。

《女朋友》的原片名《西邊太陽東邊雨》是由女作家瓊瑤起的，她取自唐人詩句「東邊日出西邊雨，道是無情卻有情」而修改的，也是呼應白景瑞的《晴時多雲偶陣雨》的賣座而來，可是這時類似風風雨雨的片名太多形成一窩風，白景瑞決定自己先跳出漩渦，在影片完成後才改為《女朋友》。

瓊瑤仰慕小白的才華，認為她的作品只有小白拍得最好，願與小白作進一步合作，不只出賣小說版權，還要自己編劇。瓊瑤自己組織過火鳥電影公司，拍了《月滿西樓》和《幸運草》，對於拍電影不僅興趣高，也很在行，但改編劇本卻還是第一次。她花了五天六夜的工夫，把自己的一部小說改寫成劇本，想不到竟給小白打了回票。一向高傲的瓊瑤，這回卻肯虛心接受批判，以後又重新想了一個故事，用說故事方式先說給白導演聽。小白請了曾當過他副導演的吳桓協助編劇，帶了錄音機，將整個故事錄下來，瓊瑤不但小說寫得好，說故事也有一套，說得小白十分喜愛，請吳桓立即動手，

於是經過多次反覆研究，另一方面瓊瑤也動筆編寫、整理，甚至在開刀之後，仍在病榻執筆趕寫，務必要使小白十分滿意為止。

瓊瑤對小白會如此服貼，還有一段淵源。瓊瑤說她還在中學唸書時，就是小白的忠實觀眾，那時小白還在師範大學求學，擔任學校話劇社的導演，每次排練話劇時，瓊瑤常跟著父親到師大看小白的戲。十幾年後，瓊瑤為成名作家，小白也從義大利學成歸來，竟看中瓊瑤的一個短篇小說，將之搬上銀幕，即小白導演的第二部片《第六個夢》，那部片子拍得比原著更好。

《女朋友》的主題為響應當時行政院長蔣經國「向下紮根」的號召，故事設定男主角是台大森林系的學生，是個很現實的題材，全片沒有畸戀，寫出年輕人的真實愛情。

瓊瑤個人簡介

本名陳喆，湖南衡陽人，於 1938 年 4 月 20 日出生，父親陳致平是史學教授。

瓊瑤在 16 歲就開始寫小說，第一篇小說《雲影》，刊登在《晨光雜誌》。北二女高中畢業後沒有考上大學，索性走上寫作路，1963年《窗外》單行本出版後成名作家。第二年（1964 年），中影將《婉君表妹》搬上銀幕，由李行導演，是瓊瑤小說搬上銀幕的第一部（《六個夢》之〈追尋〉篇改編）。接著 1965 年出品《菟絲花》、《煙雨濛濛》、《啞女情深》（《六個夢》之〈啞妻〉篇改編），1966 年出品《花落誰家》（《六個夢》之〈三朵花〉篇改編）、《窗外》、《幾度夕陽紅（上下集）》、《春歸何處》（《幸運草》之〈黑繭〉篇改編），1967年出品《尋夢園》（《幸運草》之〈尋夢園〉篇改編）、《紫貝殼》、《窗裡窗外》（《幸運草》之〈迴旋〉篇改編）、《遠山含笑》（《潮聲》之〈深山裡〉篇改編），1968 年出品《苔痕》（《潮聲》之〈苔痕〉篇改編）、《第六個夢》（《六個夢》之〈生命的鞭〉篇改編）、《月滿西樓》、《陌生人》（《幸運草》之〈陌生人〉篇改編）、《深情比酒濃》（《六個夢》之〈夢影殘痕〉篇改編）、《女蘿草》（《幸運草》之〈晚晴〉篇改編）、《寒煙翠》、《晨霧》（《潮聲》之〈晨霧〉篇改編），1969 年出品《船》，1970 年出品《幸運草》（《幸運草》之〈幸運草〉篇改編），1971 年出品《明月幾時圓》（《六個夢》之〈歸人記〉篇改編）、《庭院深深》，1973 年出品《彩雲飛》、《心有千千結》、《窗外》，1974 年出品《海鷗飛處》，1975 年出品《一簾幽夢》、《翦翦風》、《女朋友》、《在水一方》，1976 年出品《秋

歌》、《碧雲天》、《浪花》，1977 年出品《我是一片雲》、《人在天涯》、《奔向彩虹》（《水靈》之〈五朵玫瑰〉篇改編）、《風鈴風鈴》（《水靈》之〈風鈴〉篇改編），1978 年出品《月朦朧鳥朦朧》、《處處聞啼鳥》，1979 年出品《一顆紅豆》、《雁兒在林梢》、《彩霞滿天》，1980 年出品《金盞花》、《聚散兩依依》，1981 年出品《夢的衣裳》，1982 年出品《卻上心頭》、《燃燒吧！火鳥》、《問斜陽》，1983 年出品《昨日之燈》。

瓊瑤小說拍成的電影合計有 51 部，其中《窗外》先拍黑白片再拍彩色片，共兩部，在數量上創造了中國作家的作品拍成電影的最高紀錄。

雖然瓊瑤小說電影曾遭受文藝界嚴厲批評，但是這些作品的導演囊括了中國影壇的一流文藝片名手，計有李翰祥、陶秦、李行、白景瑞、宋存壽、陳耀圻……而且，瓊瑤小說的電影，還培植了導演，培植了大明星，例如甄珍和林青霞，都是主演瓊瑤電影後才大紅特紅，而呂綉菱主演《聚散兩依依》和《夢的衣裳》也都創下了票房紀錄。

瓊瑤小說改編的電影，已形成了自成一格的「瓊瑤電影」，早期雖要經過名導演和名編劇，瓊瑤仍對劇本、演員有許多意見，還要作詞；後期大部分是自製、自寫、自編，自己作詞，導演雖另有執行人，實際上瓊瑤也有參與意見，因此形成了百分之百的「瓊瑤電影」。雖「瓊瑤電影」和香港許冠文電影一樣，不求「曲高」而取「合眾」，以掌握中學程度的觀眾為目標，數十年來保持既定的框框，但在實質上已有不少改進，這得歸功於嚴厲影評，不過，我們仍希望瓊瑤能突破自己的框框，也希望其他文藝作家和影壇人士能攜手合作，創作更好更多的作品。

7.黃春明的小說與台灣的電影

　　黃春明是台灣國寶級的文學家，其中以鄉土小說作品最著名，這些小說在搬上大銀幕之後，又成為台灣新電影的主要養分，甚至是不可分割的一部分。

　　黃春明於 1935 年生於宜蘭羅東鎮浮崙仔。8 歲時母親去世。初中時開始對文學創作感興趣，其求學路頗為曲折，因他天生反骨、個性衝動、好打抱不平。中學時期，先後被羅東中學、頭城中學退學，後來憑著自學考上台北師範學校，又被退學；轉學至台南師範學校，再遭退學；1958 年終於順利自屏東師範學校畢業，分發到宜蘭的廣興國小，當了 3 年的國小老師。

　　1962 年，服兵役期間，發表《城仔下車》於《聯合報・副刊》，隨後還有《北門街》、《玩火》等小說，從而進入文壇。

　　1963 年退伍後，至中國廣播公司宜蘭台擔任記者、編輯，及《街頭巷尾》、《雞鳴早看天》節目的主持人，開風氣之先把廣播現場帶到棚外，現場採訪收音。

　　1966 年，移居台北市，進入聯通廣告公司。仍然持續發表創作。

　　黃春明做過多種的工作，諸如電器行學徒、小學教師、廣播主持人／記者、廣告企劃、賣過便當、拍過記錄片、做過電影及兒童劇的導演／編劇，各式各樣的工作經驗成為了他小說創作的豐富素材。

　　「台灣新電影」的誕生，雖然以《光陰的故事》為創始作，但是奠定台灣新電地位的卻是黃春明原著的《兒子的大玩偶》，這也是台灣新電影第一部在際影展上獲獎的代表作，獲德國曼海姆影展的「佳作」獎。侯孝賢導演的第一段標題影片〈兒子的大玩偶〉造成他的藝術電影的地位；曾壯祥導演的第二段〈小琪的那帽子〉反映了日本生產的壓力鍋在台灣造成的禍害；萬仁導演的第三段〈蘋

果的滋味〉迴響最大,造成了著名的「削蘋果事件」。這一段敘述一個生活困難的窮人被美軍撞傷,住進美軍醫院,他的兒子去探望他,看到當時十分珍貴的蘋果非常高興,希望爸爸再被撞一次!日本影評家佐藤忠男很喜歡這段影片,他說日本也接受美援,但是心裡很不愉快,不過,日本拍不出《兒子的大玩偶》這種諷刺性的電影,雖然辛辣,又有一絲甜味,所以他很佩服台灣電影。

1980 年,黃春明獲吳三連文藝獎,開始享譽文壇,影響力越來越大,得獎越來越多。

黃春明的小說被拍成電影是開始於《兒子的大玩偶》,這本短篇小說集於 1969 年由仙人掌出版,普獲好評,充份展露作者對台灣小人物的關懷和對土地的豐沛感情,被譽為台灣鄉土文學的代表作之一。

1983 年,中影公司提拔四名新導演拍攝四段式集錦作品《光陰的故事》,打響了「台灣新電影」的第一槍。而朱天文原著的獲獎散文《小畢的故事》被搬上銀幕且叫好叫座,則開啟了台灣當代文學與電影互動的橋樑。此時,春明的《兒子的大玩偶》被中影企劃,同時本身也是小說家的小野和吳念真看中,成了另一部三段式集錦作品的小說素材。

由於《兒子的大玩偶》推出後叫好叫座,黃春明的小說便成為搶手貨,無論是新導演和老導演都紛紛改拍其作品,包括:《看海的日子》、《莎喲娜啦,再見》、《兩個油漆匠》和《我愛瑪莉》等。

由小野編劇、柯一正導演的《我愛瑪莉》,描述崇洋媚外的台灣人大衛,一心想討好洋老闆,在老闆赴美期間幫忙照顧他的大狼狗瑪莉,把自家的生活弄得亂七八糟,其妻憤而質問大衛:「你愛

我還是愛狗？」大衛竟說：「我愛瑪莉！」全片諷刺台灣的洋奴心態相當深刻。

由葉金勝導演的《莎喲娜啦，再見》，在題材上異曲同工，但諷刺的對象除了奉承日本人的台灣生意人，還有來台作威作福的日本人。男主角黃君為了做成生意，被迫帶著一群色瞇瞇的日本退伍軍人到礁溪去嫖自己的台灣同胞姐妹，內心衝突掙扎，痛苦不堪。片中的日本人形像猥瑣，被妓女騎在背上耍，又隨地小便，令人望之生厭，是別具一格的諷刺喜劇。

王童導演的《看海的日子》同樣講妓女故事，但風格回歸鄉土寫實路線，主題在表現台灣小人物地位雖低，但品格高尚。故事講妓白玫愛上了一個恩客漁人阿榕，想替他生個孩子，懷孕後，就決定回母親的故鄉待產，從此不再接客。孩子出生後，她思念起阿榕，便攜同孩子乘火車到漁港去看他，影片生動刻劃出底層女人的內心高貴，陸小芬因飾演白玫而榮獲金馬獎最佳女主角獎。

黃春明小說中最後一部被搬上大銀幕的是《兩個油漆匠》，它同時也是孫越演出的最後一部電影。本片由虞戡平導演，描述一名大陸退伍老兵和一名泰雅族青年均在大樓上從事油漆廣告工作，兩人整天在高樓上笑看人生百態，互相吐槽，最後因坐在鷹架上喝酒時酒壺失手摔到地上，被人以為他們企圖自殺，因而引起一陣騷動。本片拍於 1990 年，正好反映了解嚴後的台灣社會現狀，有不少的時局諷刺。

鄉土文學家黃春明，得過很多大獎：

1980 年　第 3 屆吳三連文藝獎——文學：小說類
1998 年　第 2 屆國家文藝獎——文學類

1999 年　《聯合報》讀書人最佳書獎——文學類／得獎作品：
　　　　　《放生》

2000 年　圖書出版金鼎獎、「推薦優良圖書」團體獎、第 23 屆《中
　　　　　國時報》文學獎——推薦獎、《中央日報》中央閱讀 1999
　　　　　十大好書榜、聯報「讀書人 1999 最佳書獎文學類」及「1999
　　　　　年台灣本土十大好書」／得獎作品：《放生》

2002 年　中國文藝協文藝獎章——榮譽文藝獎章文學類

2005 年　《聯合報》讀書人最佳書獎——讀物類／得獎作品：《黃
　　　　　春明——銀鬚上的春天》

2006 年　第 7 屆噶瑪蘭獎、第 13 屆東元獎——人文類社會服務

2010 年　第 29 屆行政院文化獎（文學）

2013 年　第 7 屆總統文化獎——文藝獎、第 3 屆全球華文文學星
　　　　　雲獎——貢獻獎

　　在全球最大的北京電影博物館，其中的「台灣館」只有三部關
鍵片作特別陳列，一是創始影片《誰之過》，二是胡金銓的《俠女》，
三就是《兒子的大玩偶》，由此可見本片在奠定台灣新電影基礎的
重要地位。

徐訏《風蕭蕭（上）》，秀威資訊，2015 年 5 月。

風蕭蕭

（上）

一徐訏文集一

◇小說卷◇

8.徐訏小說改編電影的研究

前言

　　1980 年 10 月病逝香港的徐訏，生於 1908，享年 72 歲，浙江慈谿人，原名徐伯訏，筆名徐訏、東方既白、任子楚。國立北京大學畢業，後留學法國，進國立巴黎大學，抗戰時回國，任國立中央大學教授。著作包括文藝理論、詩歌、小說、戲劇、散文等 40 餘種，其中小說《風蕭蕭》、《盲戀》和《江湖行》是徐訏小說中的傑作。1941 年，上海國華影業公司首度將他的小說《鬼戀》搬上銀幕。1949 年起，徐訏長居香港，50 年代香港影壇將他的小說改編拍電影多達 7 部，60 年代有兩部，70 年代和 90 年代也各有一部，可看出一些香港影壇 40 年來進步的軌跡。

　　■片目如下：

片名	出品年代	出品公司	編劇	導演	主演影星	原著	台灣上映時間
鬼戀	1941	國華	何兆璋	何兆璋	周曼華、呂玉堃	同名	
風蕭蕭	1954	邵氏（父子）	屠光啓	屠光啓	嚴俊、李麗華	同名	1954.2.23
傳統	1954	亞洲	徐訏	唐煌	王豪、劉琦	《遊俠傳》	1954.5.10
誘惑	1954	邵氏（父子）	陶秦	陶秦	尤敏、趙雷	《祕密》	1956.6.11
盲戀	1955	新華	徐訏	張善琨、易文	李麗華、羅維	同名	1955.5.16
痴心井	1955	邵氏（父子）	壬植波	陶秦	尤敏、張揚	同名	1956.8.1
黑寡婦	1956	麗都	屠光啓	屠光啓	張揚、李麗華、王元龍、童真	《鬼戀》	1956.8.29

春去也	1956	國際	易文	易文	李湄、王豪、王元龍、張揚	《星期日》	1956.12.3
後門	1960	邵氏兄弟	王月汀	李翰祥	胡蝶、王引	同名	1961.2.21
手槍	1961	邵氏兄弟	高立	高立、李翰祥	王引、李香君、鄧小宇	同名	1962.4.28
江湖行	1973	邵氏兄弟	倪匡	張曾澤	李修賢、何莉莉、谷峰	同名	1973.6.1
人約黃昏	1995	思遠	王仲儒	陳逸飛	張錦秋、梁家輝	《鬼戀》	1998.4.19

　　50 年代的香港影壇，可說是徐訏多面向小說改編電影的最盛時代，突破當時香港影壇流行大陸作家懷鄉小說的情調，轉向抗戰文學、民族傳統、江湖俠義，尤其特別重視女性心理深處的探索和男女愛情心理的衝突，對當時缺少題材的港產電影頗有貢獻。但當時導演徐訏作品較多的屠光啟、陶秦和易文，在導演方面都還是新秀，功力不足，無法盡情發揮原著探索內在人性的矛盾和愛恨交織的力度，僅能以奇情加一些懸疑來吸引觀眾；真正能以情節震撼觀眾心靈，讓觀眾感動得永難忘懷的徐訏電影作品太少，因而票房紀錄普遍不高，未造成當時電影的主流。同時，以陶秦來說，他導的徐訏作品《誘惑》、《痴心井》，比起 1957 年他跳槽國際公司（電懋公司前身），拍攝改編鄭慧小說的《四千金》，及 60 年代替邵氏兄弟導演的《藍與黑》，成績相差很遠，祇是培養了一個本色演技的玉女明星尤敏。其次，同樣改編兩部徐訏作品的易文，這時雖然已顯露才華，但如果將 50 年代他導演的《盲戀》與 60 年代他導演的《星星月亮太陽》相比，顯然導演功力也相差很多。當然這和原著內涵的深淺，也有關係。

　　另一方面，50 年代初期的香港國語片影壇，還是影業青黃不接的交替期，原有傑出的香港影人歐陽予倩、張駿祥、白楊、周璇、

劉瓊等等都因新中國的成立，回歸大陸或被香港政府遣送回大陸，香港國語片影壇新生代尚未成熟。戰後香港盛極一時的永華、長城兩大公司這時都進入衰落期，唯一拍片較多的邵氏（父子）公司，又是在省錢、保守的邵邨人主政下，當然成績不會太好，當時邵氏出品的徐訏作品，都是在這種作風下完成的。

探索人性矛盾心理的《盲戀》

　　在徐訏小說改編的電影中，《盲戀》是唯一徐訏自己較滿意，而且是親自改寫電影劇本、自創歌詞，自己上銀幕演出的作品。序幕是徐訏在某處公共墳場拾得一份文稿，電影故事即從這份文稿展開。一個外形醜陋卻極具才華和幻想力的家庭教師作家陸夢放，意外發現鄰居一個美麗少女微翠，驚為天仙，愛她又怕她嫌他醜陋，內心十分矛盾，後探悉得知她是盲女，更認是天賜良緣。兩人由於同樣愛好音樂而結識，共同創作文藝作品而相愛，進而結婚，一起寫作，一起消磨，快樂幸福。徐訏說：「畸人的愛代表真，盲女代表美，他們的結合是追求真善美。」陸夢放的電影造型化裝很突出，羅維也演得好。從自卑感而心意滿足的心理把握很成功，再由惶惑而自卑失望，那種心理過程的刻劃維妙維肖，是羅維從影生涯中演得最好的一部。

　　李麗華演過《一鳴驚人》的啞女，再演《盲戀》中的盲女，頗有向演技挑戰的勇氣，演來楚楚可憐，不靠眼睛而用對白和動作表達感情很成功，復明後秋波流轉，艷光照人，也演得出色，尤其復明時，初見羅維醜陋怪像的驚懼表情，情緒複雜。小咪能有這樣精采的表演十分難得，比她在《風蕭蕭》中演女間諜更精采。

　　盲女微翠愛上才華橫溢的作家陸夢放，她看不到他的真實的醜陋面貌，只感受到他的愛心和善良，願意和他結婚，確是真善美。婚後生活也幸福愉快，「我雖然看不見你的人影，可是我聽到你的聲音，那是慈愛的天使，只有你陪伴我寂寞的心靈。」《盲戀》主題曲是最好的寫照。但由於醫學進步，盲女可復明。陸夢放為了盲

<div align="right">119</div>

女能看到這美麗世界，不顧盲女復明無法愛他，仍為她求醫，果然復明。復明後的微翠，對丈夫雖然感激，卻無法接受美女配醜男，企圖逃避不願相見，可是夫妻朝夕相處，豈可不見面？羅維自慚形穢有自卑感，決定先行離去。李麗華演的微翠受丈夫要遠離的刺激而自殺。凡夫俗子面臨這種兩難的現實，感情與理智的心理矛盾確實難以平衡。

固然凡人的人生都有缺憾，不應強求圓滿，但本片造成兩人絕望的悲劇結局實嫌牽強。幾年後岳楓導演的《畸人艷婦》，美女（樂蒂飾演）感受畸人丈夫（胡金銓飾演）的真愛而逐漸容忍他的畸形，有圓滿結局，便是本片最好的答案。徐訏在《盲戀》小說中曾強調：「說戀愛是盲目的，無寧說盲目才配有真正的戀愛」，這種哲學顯然難以令現代有智慧的觀眾接受，所謂「巧婦常伴拙夫眠」，巧婦愛夫真誠包容其缺點，這才是正確人生觀，也才是最聰明的女人的夫妻之道，當然藝術電影常以悲劇結局較有力。

易文初當導演，與老闆張善琨合作導《盲戀》，著力表現出現實與幻想的矛盾，精神與物慾的矛盾，將盲女復明前與復明後的美醜觀念作強烈的對比描寫，很能吸引觀眾。全片洋溢當時國片少見的優美氣氛，也有文藝片的格調。不過，作家奉獻崇高無私的愛，竟然不能感動復明的愛人。女主角心態轉變的說服力顯然應再加強。類似神聖的戀愛會造成悲劇，往往出於人力無可挽救的災禍，便無可奈何，本片導演前半部成功，後半部有粗糙之嫌。

《盲戀》曾於 1995 年 2 月 7 日至 24 日國家電影資料館舉辦「50年中國文學電影」中重映。

唯一親情倫理片《後門》

　　本片榮獲 1960 年第 7 屆亞洲影展最佳影片獎，日本文部省（教育部）頒贈特別獎，是徐訏作品改編電影中唯一親情倫理佳片。原著為徐訏小說，王月汀編劇，李翰祥導演。故事以香港為背景，演員陣容很強。王引、胡蝶演一對結婚多年無法生育的夫妻敬愛相處，太太常在窗前注視對面可愛又可憐的小女孩王愛明，因生母離婚，生父無暇照顧，又未得後母翁木蘭喜愛，常孤零零抱貓為伴。夫妻都喜歡逗這小女孩，胡蝶徵得對方同意，將小孩寄養他家裡，視如己出。不久，生母李香君出現，帶來大批禮物，要把孩子帶回去，引起生母與養母之間的感情爭執。現代母親為了自己事業往往輕易離婚，造成兒女內心的傷害，無法用物質能彌補。王引演作家徐天鶴，誠懇樸實、形象好，童星王愛明，略帶畏縮好奇的眼神，演出適當。

　　片中王愛明自獲養母胡蝶鍾愛後，原來對後母的畏懼感消失，成為非常活潑的小孩，帶給養父母家庭快樂甜美的生氣。李翰祥在平凡的親情中製造出母女間的真情至愛，雖有淡淡的哀愁，但細膩溫馨。並以後門巷子的冷寂單調，呈現失去親情小孩的寂寞心境，點出後門的主題。

　　李翰祥對生母出現的這場戲，處理得非常好，王愛明在樓梯上見到生母李香君出現，丟下手中的貓而匆匆奔下，貓的驚叫與女孩的喚媽，表現出女孩看見媽的興奮。導演再以生母汽車失事受傷住院，讓女兒到院探母，不肯離開母親。表現了親骨肉不能硬離，母愛亦不能勉強施予。

　　主題強調親情母愛，是完全無私的奉獻，胡蝶曾企圖將養女佔為己有，但不忍養女與生母的再分離，又忍痛割捨私心，王引和胡蝶演出了這對老人的慈愛，如和煦春風，李翰祥以兒童節強調親情。拍過《母》等多部母愛片的日本影人很喜歡這部片，認為最能表現東方民族重視家庭倫理的共通特色，與西方文明的重視個體獨立成長不同。同樣是徐訏小說改編，本片的導演功力高，使原著增輝，相反的有些徐訏小說改編的電影，由於導演的功力差，有損原著的精華，非常可惜。

半下流社會的《江湖行》

徐訏長篇小說《江湖行》通過了幾個具有典型身分及性格的人物，去表現人生際遇的無可奈何。邵氏兄弟公司搬上銀幕，由張曾澤導演，以 30 年代的江南水鄉為背景，頗有民族色彩與鄉土氣息。中心人物有三個，飾越劇「戲子」葛衣情的何莉莉，飾「野壯子」周也壯的李修賢和飾毒販的谷峰。三人彼此關連，互相影響，掀起了影片連串的戲劇衝突。他們三人的性格都很特別，何莉莉的隨波逐流，渾渾噩噩；李修賢的淳樸耿直，天真熱情；谷峰的老於世故，狡猾險鷙，性格鮮明，形成強烈對照。也因為他們的這種性格，劇情的發展順理成章。主要演員還有田青、樊梅生、楊志卿、歐陽莎菲、夏萍等等，他們富於特色的演技，使影片更為增色。《江湖行》不但是人性的剖示圖，水鄉的風情畫，而且還有多場有關越劇班的故事戲中戲。

1973 年 6 月 1 日《自立晚報‧娛樂天地》介紹如下：「在《江湖行》中的谷峰，飾演『吃八大王』的反派，可看到人性黑暗的一面；他販毒走私，外表看來很充「殼子」，其實內懷奸詐，谷峰與李修賢在《江湖行》中演對手戲。悶聲不響的安排陷阱，讓不知世故的混小子往裡跳。」

1973 年 6 月 3 日《民族晚報‧楊檳榆影話》：「徐訏的小說，寫十里洋場的半下流社會，相當深刻。這部改編的電影，導演張曾澤對小人物的刻劃，亦相當有深度。小人物之一是李修賢，他厭『土』崇『洋』，跟谷峰闖江湖，落個不好下場。這是題識主旨：告誡人貴務本，好慕虛榮，是有惡果的。另一小人物何莉莉也復如此，貪

財好名，最後人財兩空，得不償失。從這兩人的印證，片子已提供了警鑑的資料。

　　小人物生活天地，在一木船及戲院等地。在九龍內海拍攝的船行與停泊鏡頭，有些江湖行的意味。高瑾配合演出的紹興戲，亦具篤篤般的情趣。何莉莉取旦角扮相做表，大體不錯。卸裝後的村姑態，亦為秀氣。只是化粧還稍濃些，再淡雅些為好。她與伊人情愫漸增時，李仔的靦顏拘束，表現出少見世的本性。演進中，打抱不平及痛擊仇人的搏鬥，甚為剛勇。這是張曾澤的生意眼，弄些火爆刺激，未免損及全片風格。

　　邵氏道具多，本錢足，不僅谷老大的『公館』豪氣，兩場戲中戲，也很華麗。在感官上，欣賞派頭本無不可，不過，黑社會的場景似不宜太誇張，可取的是水鄉風情幽美。」

愛國題材的《風蕭蕭》和《傳統》

1954 年邵氏出品的《風蕭蕭》，屠光啟導演。敘述抗戰初期在上海租界中，地下工作者捨棄兒女私情、共赴國難的動人故事。原著文筆生動，情節曲折，是部相當引人入勝的作品，銀幕上改編拍攝的電影，未充分運用原著精采素材，未能表現出原著的神韻，著力渲染不重要情節，以致交待不清，未看過原著的觀眾，很難了解該書原著的精華所在。

導演屠光啟節奏控制失去勻稱，人物性格描寫不夠深入，尤其最後一場高潮的處理，李麗華不受勸告，隻身前赴敵窟，結果果然中計被擊身死。李麗華扮飾一個相當狡黠和聰明機警的女間諜白蘋，怎會那樣誤信敵方一個女傭，而深入虎穴，探取祕密情報？嚴俊演作家徐寧，未表現出瀟灑清俊漂亮的外型，在品格方面也未帶有幾分神經質，兩位美麗的女間諜白蘋和梅瀛子怎會同時愛上他？李麗華飾一個忠貞愛國的女間諜，論演技，相當沉著穩健，缺點是性格上的刻劃不夠，原著中那種聰明機警和輕盈活潑的性格沒有深入的描繪。劉琦的那種生活化的演技，在本片中也顯得使人看了不夠真實。

1955 年香港美聯社記者張國興獲美國亞洲協會支援，成立亞洲影業公司，有意改革國片弊端，創業作《傳統》，徐昂千製片，由徐訏親自改編自己的小說，特請擅長精雕細琢的唐煌執導，由於嚴格執行片廠制度[1]，製作認真，整體成績比《風蕭蕭》好太多。

[1] 張國興的亞洲電影公司，仿效美國片廠制度，合約規定拍片導演，影片完成前半年內不得有任何兼差。演職人員，不管如何大牌，必須在開工前到片廠，有一次資深演員洪波遲到，立即被開除換角，決不妥協。

描寫中國在抗日戰爭期間，一般江湖人物怎樣從罪惡無知的生活中蛻變為轟轟烈烈的愛國分子，中間再穿插進一些戀愛故事，香港一流演員：王元龍、王萊、王豪、洪波、劉琦等等，選角適當，匯集好手演出。唐煌導演，簡潔平穩，緊湊活潑，格調清新，攝影、音樂也有傑出表現。

摘錄 1954 年 5 月 12 日《中央日報・老沙顧影》的評論如下：「簡潔地說，從各種角度來看，這是一部上乘的作品，描繪江湖好漢，故事人物有突出的造型，因而也使各個演員有其單獨發揮的路線，互相陪襯的合作。

主題是強調游俠的講忠義，守規矩，並闡揚他們大公無私，捨身為國的精神。編劇是原作者徐訏，雖然尚有未作良好『壓縮』的地方，但在貫串與舖排及展佈上，仍是可讚美的。」

探索女性心理的《春去也》、《誘惑》和《痴心井》

在徐訏小說改編的電影中，由《星期日》改編的《春去也》，由《祕密》改編的《誘惑》；及《痴心井》改編的《痴心井》，都可說是女性心理電影，其中只有《春去也》較成功。陶秦導演，尤敏主演的《誘惑》和《痴心井》逃避現實，都是以奇情取勝，有人指為「新鴛鴦蝴蝶派」。

《誘惑》是女性心理矛盾變態成雙重人格的心理片，寫一個心理失常的少女和畫家的故事。少女本是善良受過高等教育的女子，但病態發作時，會迷失本性，有偷竊狂，貪愛精巧飾物，不自覺的犯罪，丈夫跟縱，替他掩飾犯罪。尤敏適宜表現心理，頗有進步。

故事主角是趙雷與翁木蘭、馬力與尤敏兩對年輕夫婦。其中趙雷與尤敏本是舊日愛侶，有時會勾起往日的情懷；問題發生在馬力與尤敏夫婦，馬力是闊少爺，尤敏一切不愁，卻有偷竊狂，背後馬力替她補救，她貪愛精巧珍奇的東西，人家一支唇膏，一顆胸花，一支鋼筆或店中的一瓶香水，她一看中，便動手佔為己有，不知這行為犯罪。她從前的愛人趙雷，發現她的祕密，決心予以糾正治療。在不傷尤敏自尊心的情況下進行。趙雷送一枚戒指給尤敏，這並不代表愛情的復活，而是象徵繫在她指上一顆「戒心」，她了解趙雷用意，藉這枚戒指，抑住自己的行竊慾。由於進行祕密，引起馬力誤會，尤敏自己終於向丈夫坦白說明，消除了誤會。

陶秦以心理片方式處理，描寫不夠強，戲味不足，氣氛不足，影響全片成效。人物不算多，但鬧場太多，無深刻人生內涵，難以回味。

　　1955 年，邵氏的《痴心井》尤敏扮演可憐的痴情少女，常念林黛玉葬花詞：「一朝春盡紅顏老，花落人亡兩不知」，被人稱為「新林黛玉」。她祖父是紅迷，姑姑是殉情的癡心女，叔祖母是瘋子，姐姐因情殺入獄，造成她遺傳性的精神病。她愛上寄居鄰院的畫家張揚，但張揚已有女友，引起尤敏妒嫉。導演給尤敏戲太重，許多有份量的戲都表現不出來，因妒情激發精神病，似是氣量狹窄的少女，不像是個所謂遺傳性的「精神病」。畫家張揚，周旋於眾女中，則頗有賈寶玉化身之意。陶秦處理徐訏的這個故事，著重心理因素的探索，似嫌含糊了事。景物描寫很用心，鴛鴦戲水畫面甚美，古井舊園，頗有氣氛，月夜簫聲也不錯，但導演掌控乏力，總體的效果不佳。

　　導演可取的是，穿插趣味動作，如滿籃雞蛋，個個畫上紅心，兩人重歸於好，一握手之間，將雞蛋捏破，頗有喜趣效果。誤會冰釋之後，撕破的畫片再用漿糊補綴起來，亦令人作會心的微笑。女主角迷看紅樓夢而出現幻想，從窗戶的疊印出現林黛玉的影子，手法似嫌陳舊。情節賣弄懸疑、奇情，難免被人指為「新鴛鴦蝴蝶派」。

　　改編較成功的是探索女性傷春心理的《春去也》，女主角莫麗秋天生麗質又聰明，自視過高，意氣用事，學生時代與同學戀人分手，畢業後，婉拒商人求婚，就業後與飛行官熱戀，正籌備結婚時，照顧臥病父親的母親病逝，麗秋為照顧父親延誤婚事。不久墜入記者情網，父親希望她仍和飛行官結婚，怎奈麗秋無法擺脫記者的熱情如火，飛行官無法久等，與麗秋女同事結婚。當麗秋與記者論婚時，對方卻只願行樂，不肯擔負家庭責任。有錢總經理晚年喪妻，有意娶麗秋續弦，卻又被麗秋認為愛慕虛榮拒絕，

以致婚事一誤再誤。電影從麗秋四十歲的中年，回敘過往廿年的青春虛度。

《春去也》是 1956 年台灣上映的片名，同年香港上映時，片名《春色惱人》，1967 年香港第二次上映時，改名《春風一度空遺恨》。演莫麗秋的李湄正值青春成熟期又未婚，與書中人身世個性頗為相似，而且是第一次替電懋拍片，特別認真，抓住每一階段的心理轉變和心情的反應，讓觀眾可以感受到李湄的寂寞心思，表演得淋漓盡致，而且性感撩人，惹人憐愛。當然導演細心指導和心靈契合也有關，其中深夜輾轉難眠和最後面對摯友，自悲身世，含著滿眶熱淚，掛著苦笑，這兩場戲也演得逼真感人，是李湄從影以來的最佳演出。此片在亞洲影展，李湄個人的評分與《金蓮花》的林黛同分，電懋為捧林黛而棄李湄，使李湄從此與影展無緣。

導《盲戀》的文人導演易文，這回獨當一面處理徐訏作品，把握原著細膩深入刻劃女人的傷春心態，能表現出原著的神韻，旋律低迴。將麗秋與記者纏綿的畫面拍得很美，並以麗秋撕記者背心，表現出內心的愛恨交織。

徐訏在這裡強調的主題是「有花堪折直須折」，女人是屬於家庭的，不該錯失成家的機會。作為女性電影很成功，但是如以現在眼光來看，事業有成的單身女人很多，女人的一生並非非結婚不可。

兩部《鬼戀》的比較

　　徐訏的《鬼戀》是唯一曾三度搬上銀幕的作品。1941 年，上海國華影業公司首度將《鬼戀》改編為同名電影上映，由何兆璋編導，周曼華、呂玉堃主演。第二次是 1956 年，由香港獨立製片公司麗都拍成通俗奇情鬼片，改名《黑寡婦》，由屠光啟編導，電影穿插真的鬼故事，陰森恐怖，廣告強調「離奇的鬼故事」，降低格調，加以片廠場景簡陋，脫離了小說，是純粹噱頭的商業電影。

　　第三次《鬼戀》搬上銀幕是 1995 年，距離第二次已 40 年。片名《人約黃昏》，可是並無鬼戲，卻有鬼戲的氣氛和神祕，導演陳逸飛是以畫家懷舊的角度拍成這部如夢如詩的唯美電影，每一個鏡頭畫面都有如詩如畫般的美感，令人賞心悅目。製片人吳思遠不惜鉅資重建卅年代上海的景觀，例如賣香煙店前舖的石子路就很費功夫。女主角的突然失蹤，雖有如鬼片的神祕，導演強調人戲安排，而男主角上次故意留在書架上的手錶，第二次去時不見了，足見女主角是人，不是鬼。

　　《人約黃昏》除了畫面美好，最大特色是有如夢如幻的感覺，真正發揮了徐訏小說唯美的特色，不但有原著的神韻，而且有加強的成分。《黑寡婦》中李麗華演的黑寡婦，長髮披肩，一身黑色打扮，頹廢狂歌，不但唱歌，還跳了新型曼波舞，儘量表現其美，看不到復仇的決心；《人約黃昏》的張錦秋，神祕、沉默、哀愁，似有滿腹心事，顯示為夫復仇的決心，顯然造型較李麗華合理。

　　卅年代的上海有一個特色，是西洋新思想的大量入侵，當時很多知識青年，崇拜無政府主義的烏托邦思想，認為無政府的人民，

會像陶淵明的桃花源世界的人民，那末自由自在。我少年時代讀過烏托邦的遊記，可是現在的年輕觀眾，知道烏托邦思想者可能也不多。

本片的無政府主義者卻為告密問題演變為情殺、報復，連小孩也不放過，是對自己崇拜的一大諷刺。也許正由於人間的冷酷，女主角雖然活著，卻寧願做鬼，遠離人群，把自己封閉在孤獨世界復仇，她以為人比鬼更可怕。

製片人吳思遠為顧慮協拍的「上影」立場，將劇本主題意識模糊。雖然前半部撲朔迷離，有推理片的懸疑趣味，吸引觀眾；到後半部真相逐漸明朗，反而缺少可以回味之處。因此，唯美主義的陳逸飛雖然很認真，拍得很精緻淒美，仍難彌補題材上的單薄。也可說本片戲劇性的處理，雖然好過以往徐訏小說改編的電影，但大製片家吳思遠事後檢討在劇本上仍有遺憾。[2]

《黑寡婦》中張揚演作家，在黑夜中，點烟而結識神祕黑寡婦，迷惑於她的行蹤飄忽。張揚似缺少一些作家的氣質。《人約黃昏》的梁家輝，身分改為記者，較有追蹤好奇的心理，他與女主角張錦秋相識於香烟店，有特定少見的烟牌，引起記者的好奇。梁家輝的記者造型也較合理，張錦秋發現記者與她死去的男友相似，是兩人相遇時，突遇大雨，女方拉男方進入屋內，拿出丈夫生前衣服與記者更換，發現兩人面貌體形相似，顯然較《黑寡婦》僅憑外型看來相似合理，而更能增加情意。

[2]　《人約黃昏》在中國大陸金雞獎中得最佳攝影獎，參加法國坎城影展鼓勵新秀的「一種注目」得獎，參加南斯拉夫專為電影攝影舉辦的國際影展得獎。

　　《黑寡婦》女鬼夜談，笛聲幽怨，環境佈置得當，是屠光啟唯一可取之處，龍舟競渡，鄉人舞獅及女鬼飄忽隱現也增加可看性。但《人約黃昏》的導演陳逸飛渲染傷感情調和傳奇意味，在霧濛濛的淒美畫面展演故事，令觀眾如置身夢中，顯現了寂寞、荒涼、傳奇、神祕的意境，這方面固然上海電影製片廠的攝影師蕭風的掌鏡氣氛釀造應居首功，也可見陳逸飛電影語言的運用豐富，比之屠光啟的電影語言高明太多。可以說徐訏小說的唯美風格，到陳逸飛的《人約黃昏》，才有更淋漓盡致的發揮，創造了更高的表現意境。可惜唯美影片缺少深刻寫實的人性內涵，即使女方失去復仇的愛國情操和夫婦死別之義，在電影中觀眾都體會不到。

後語：徐訏電影導演夢碎

1962 年 7 月 15 日《聯合報》「新藝」版香港航訊報導：「旅居香港的小說家徐訏，定本月底飛赴台北，到北投靜靜地閉門編寫一個新派電影劇本，這是應香港中夏電影公司之約，聘請他擔任一部叫做《愛慾三題》影片的編導。以新潮派的手法拍攝，將投資港幣二十萬元，啟用新藝綜合體寬銀幕，伊士曼彩色膠卷拍攝，由於是彩色攝製，包括三個不同的短故事，已決定張仲文、小娟、李明珠等三個女主角，並決定由徐訏作詞，姚敏、李厚襄、林聲翕、王福齡、劉宏遠，以及台灣作曲家周藍萍，意大利作曲家 PUALDI 作曲，先錄歌曲再拍片。」

中國最早作未來派戲劇的徐訏（見黃美序的〈徐訏擬未來派劇初探〉），計劃拍電影也是取外國片新潮派手法之長，而使中國電影能有一種革命性的創作，可見徐訏對中國電影很有抱負，可是新聞發表後無下文，那年 7 月底，徐訏並未來台灣，顯然計劃生變，徐訏導演夢碎。

我以為這與 50 年代徐訏小說上銀幕，感人或迷人力度不足，未造成如 60 年代瓊瑤小說改編電影有震撼性的影響有關。綜觀徐訏小說上銀幕雖有幾部好評，但影響力有限，始終未形成香港電影製作的主流，投資者經考慮失去信心，當然會流產。這也是徐訏由小說改編電影，雖有進一步自己走入電影界的抱負卻未能實現，實為中國電影的遺憾。

附帶一提 60 年代，台灣電視公司曾將《風蕭蕭》改編為電視連續劇 40 集，由朱白水與魯稚子（饒曉明）聯合製作，丁衣、趙

　　琦彬和文心編劇，江明、白嘉莉、崔苔菁等主演，當時尚無連續劇
名稱，定名為「電視小說」。

參考書目

《中國電影大辭典》，上海辭書出版社，1995 年出版。

《國泰故事》，香港電影資料館，2002 年 3 月出版。

《中國近代文藝電影研究》，蔡國榮著，中華民國電影圖書館，1985
年出版。

《中華民國電影影片上映總目（上下冊）》，梁良編，中華民國電
影圖書館 1984 年出版。

《戰後香港電影影片目錄》，余慕雲編，香港市政局印行。

《香港電影史話第五卷》，余慕雲著，香港次文化堂，2001 年 8
月出版。

1956 年 12 月 3 日《自立晚報》影劇版〈《春去也》的故事。〉

1994 年 2 月 7 日《大成報》黃仁撰寫〈50 年代中國文學電影：易
文又編又導，佳作特別多。〉

1955 年 5 月 16 日《聯合報·藝文天地》黃仁〈評《盲戀》〉。

1973 年 6 月 1 日《自立晚報·娛樂天地》。

1973 年 6 月 3 日《民族晚報》影劇版。

1993 年 10 月《世界電影雜誌》黃仁撰寫〈金馬獎卅週年追思已故
影人，懷念電影大師陶秦和他的作品〉。

1983 年 10 月 9 日《民生報》黃仁撰寫〈小說改編電影亟待建立的
新觀念〉。

1956 年 8 月 29 日《中央日報·副刊老沙顧影》。

1956 年 12 月 5 日《聯合報·藝文天地》綠野〈評《春去也》〉。

1986 年 2 月《文訊雜誌》梁良作〈中國文藝電影與當代小說〉。

1954 年 2 月《聯合報‧藝文天地》白克（艾文）〈評《風蕭蕭》〉。

作者黃仁（右）與小野（左）合影。

9.小野生平與創作紀年

　　台灣三十多年來，推動電影潮流、提拔眾多人才、改變電影面貌，而且寫作即有創意的小野，是很值得推崇的巨星。

生平簡歷[1]

　　小野（Hsiao Ye），本名李遠，原籍福建武平客家族，民國 40 年（1951 年）出生於臺北萬華。國立臺灣師範大學生物系畢業，美國紐州立大學水牛城分校分子生物系研究。曾擔任國立陽明大學及美國紐約州立大學水牛城分校助教。

　　大學時代就以〈蛹生之生〉、〈試管蜘蛛〉、〈生煙井〉等作品，成為 70 年代的重要作家，小說曾經獲得第 2 屆《聯合報》小說比賽首獎。

　　80 年代初，小野受聘為中央電影公司製片企劃部副理兼企劃組長，推動臺灣電影新浪潮運動。以中央電影公司為基地，大膽啟用年輕創作者，用 8 年時間努力經營新電影，使臺灣新電影登上國際舞臺，後來 10 年間臺灣電影終於在國際影展（柏林、坎城、威尼斯）頻頻得大獎受到國際的重視。他曾經擔任臺北電影節第 1、2 屆的主席，繼續提攜新人加入創作行列。而他本人也創作了《恐怖分子》、《策馬入林》、《我們都是這樣長大的》、《刀瘟》、《成功嶺上》等 30 多部受歡迎的電影劇本，曾經榮獲亞太影展及金馬獎最佳編劇獎多次。

1　資料來源：《台灣電影百年史話》中華影評人協會 2004 年出版

2000 年曾任臺視節目部經理兩年。2004 年 7 月當選華視總經理兩年，至 2007 年 12 月 24 日辭職。2016 年 3 月出任台北市文化基金會董事長。

兒子李中導演的第一部劇情長片《青田街一號》2015 年公映。

小野電影劇本作品

1977 年《男孩與女孩的戰爭》。

1978 年《寧靜海》。

1979 年《成功嶺上》（台灣軍教片之始）。

1980 年《望子成龍》、《帶槍過境》。

1981 年《辛亥雙十》、《天降神兵》。

1982 年《老師斯卡也答》、《動員令》、《苦戀》、《超級勇士》、《血戰大二膽》、《四年二班》。

1983 年《最長的一夜》、《竹劍少年》、《天下第一》、《又見阿 Q》。

1984 年《策馬入林》、《高粱地裡大麥熟》、《我愛瑪麗》。

1985 年《生命快車》。

1986 年《恐怖分子》（亞太影展最佳編劇獎）、《我們都是這樣長大的》（金馬獎最佳原著劇本，台灣成長片之始）。

1987 年《白色酢醬草》、《那一年我們去看雪》。

1988 年《海水正藍》、《情與淚》。

1989 年《國中女生》、《刀瘟》。

1990 年《我的兒子是天才》。

1991 年《娃娃》。

1994 年《禪說阿寬》（動畫）（九十年代最早的創作動畫片）。

小野的電影著作

　　1986 年《一個運動的開始》。1988 年《白鴿物語》。2011 年《翻滾吧，台灣電影》。90 年代，小野從事童話、親子散文及青少年小說創作，作品 80 餘部。2000 年底，小野進入電視圈，提昇電視戲劇作品品質，曾獲芝加哥及休士頓、亞洲電視節等電視競賽大獎，並創下連續劇收視率最高的紀錄。

小野創作紀年

提供：小野／編撰：黃仁

50 年代
和平西路第 3 倉庫第 2 宿舍

1951 年

　　10 月 30 日清晨 7 點 出生於台灣台北艋舺崛江町警務處宿舍，出生時已經有兩個姊姊李小琳和李小彬 ，爸爸原來給他的名字就是小埜（野的古字），後來為了紀念外祖父黃光遠而改名李遠。

1952 年（1 歲）

　　二舅黃慧成（黃梅）因匪諜罪被槍決，大舅黃定成以筆名黃仁撰寫影評，後來成為台灣的著名影評人，他畢生不求名利默默耕耘，以自己的薪水收入創立《今日電影雜誌》，著作等身。曾經榮獲金馬獎最佳貢獻獎，並且獲頒國立台南藝術大學頒發的榮譽博士，捐贈畢生所整理的珍貴電影歷史資料給國立台南藝術大學，成立了台灣南部的電影資料中心。他對小野的影響極為深遠。

1954 年（3 歲）

　　年初全家由艋舺堀江町警務處宿舍遷入台北市和平西路 2 段 126 巷的物資局第 3 倉庫第 2 宿舍，宿舍緊鄰著一條萬新鐵路，每天都會聽到火車駛過的隆隆聲。萬新鐵路拆掉後成為現在的汀洲

路。此時爸爸已經離開警務處，任職台灣省物資局主計處統計課課長，一直到退休都還在統計課課長這個職位上，是個畢生鬱鬱不得志的孤兒。

1956 年（5 歲）

入聖母聖心幼稚園就讀。

1957 年（6 歲）

弟弟李近出生，後來以筆名近人寫詩，寫歌詞。

1958 年（7 歲）

入雙園國小就讀，這所國小建於日治時代 ，稱堀江公學校，導老王美貴以閩南語授課。才發現自己是異鄉人。

60 年代
暗夜裡的長跑選手

1961 年（10 歲）

父親製作日記本規定每天寫日記並接受批改，雖為習作之始，卻也是無隱私之始。

1962 年（11 歲）

在爸爸指導下開始閱讀大量文學作品並且寫讀書筆記，如《木偶奇遇記》、《戰爭與和平》、《老人與海》、《小婦人》等。雖為閱讀課外書之始，卻也是失去閱讀樂趣之始。

1964 年（13 歲）

以第 1 名市長獎畢業於雙園國小，以第 1 志願進入萬華初中。

媽媽以「汪水」、「黃智」為筆名在各報寫專欄和雜文，訂名為「5311」計劃。

1965 年（14 歲）

遇到國文老師朱永成和導師金遠勝，前者贈送大量課外書給他，啟發他對創作的熱情，後者鼓勵他參加校外的各種競賽，訓練他在作文、演講、辯論、寫生等比賽。

他以全校最高票當選模範生。

1966 年（15 歲）

以〈我的父親〉一文得到中國語文協會核定的全省中學生 4 位特等獎之 1，為年紀最小的得主。

1967 年（16 歲）

以〈金老師〉一文得到教育廳 55 學年度全省文藝創作比賽初中組第 1 名。

聯考失利，考上成功高中夜間部，進入 3 年黑暗的歲月。

1968 年（17 歲）

因反抗高中導師兼國文老師，差點遭到被開除的命運。

在《青年戰士報》發表習作〈沒有根的紅花〉、〈賣香煙的公公〉，在《成功校刊》發表〈談楊喚的童話詩〉、〈意境與文學〉等評論文章。

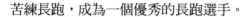

苦練長跑，成為一個優秀的長跑選手。

1969 年（18 歲）

最疼愛他的祖母危誠玉過世，危氏是福建省武平縣極特殊的軍家人。

想當科學家，全力攻讀高中化學和生物。

70 年代
學科學的文學青年時代

1970 年（19 歲）

考上公費的國立台灣師範大學生物系，當時全班有 1 半以上的同學的分數都可以進醫科。每週兼 2 到 3 處家教貼補家用。

1972 年（21 歲）

以天牛及湯新為筆名在《中央日報‧副刊》發表散文，爸爸表示稿費不用貼補家用，從此他努力創作，到處投稿參加比賽，開始擁有私房錢。

1973 年（22 歲）

〈捕得滿船魚蝦歸〉獲救國團金獅獎。

接受妹妹的建議採用誕生時爸爸給的名字「小野」做為筆名，發表〈家教這一行〉於《中央日報‧副刊》，從此在創作的路上一直很幸運。

1974 年（23 歲）

當選為生物系優秀學生，從師大生物系結業。

和平西路 2 段的臨時宿舍被拆除，全家暫時在台本縣永和永貞路租屋而居，被分發到台北縣五股國中擔任化學、數學和體育老師。

在《中央日報・副刊》主編夏鐵肩鼓勵下創作中篇小說《蛹之生》，連載後造成極大的轟動。

1975 年（24 歲）

出版了第 1 本成名作「蛹之生」，封面和筆名都由爸爸題字，這樣的模式維持到了前 8 本書。

「蛹之生」長銷 30 年，被讀者票選為 70 年代最有影響力的書之 1。

同年入伍服預官役，擔任中壢龍崗軍醫院所屬的救護車連的少尉排長。

首度發表小說「斜塔與蜻蜓」於《聯合報・副刊》。

1976 年（25 歲）

出版了第 2 本小說集 「試管蜘蛛」，在寫作風格上轉變極大，還是受到讀者青睞，和「蛹之生」一樣的長銷不墜。

1977 年（26 歲）

全家結束了在永和租屋而居的生活，搬到台北市中華路 2 段的中華宿舍。

聯合報副刊主編駱學良網羅成為《聯合報》特約撰述,同時加入的還有吳念真、朱天文、朱天心、蕭颯等年輕作家。

從軍中退役後申請到剛成立的國立陽明醫學院(現為陽明大學)擔任生物科助教,認識了同為生物科助教的鄭麗貞。

出版第 3 本書,也是第 1 本散文集「生煙井」,連續 3 本暢銷書的現象引起文壇的討論。

1 年內連續奪得中國文藝協會小說創作獎、第 3 屆金筆獎及《聯合報》小說獎首獎,被媒體稱為文學界的三冠王。

開始接觸電影界。白景瑞導演買下「蛹之生」電影版權,永昇電影公司江日昇買下《男孩與女孩的戰爭》版權。完成第 1 個改編自己同名小說的劇本《男孩與女孩的戰爭》,結識本片副導演侯孝賢等幾位電影工作者。

1978 年(27 歲)

和文豪出版社謝去非共創「文豪小說獎」。

和弟弟李近(近人)和出詩畫集《始祖鳥》,此為第 1 本小野家族成員合著的書,封面由爸爸親筆繪圖。

完成《寧靜海》電影劇本。

受導演李行邀約撰寫《早安台北》劇本,後因在學校做實驗過於忙碌由副導演侯孝賢繼續完成。

接受剛成立的《民生報》邀約主持《影視面面觀》專欄,集結許多年輕影評人和作家談論電影。

和醫學院同事鄭麗貞結婚。

1979 年（28 歲）

完成由小說《擎天鳩》改編的電影劇本《成功嶺上》，創下當年最高的電影票房數字，開創了軍教喜劇片的電影新類型，劇本也入圍金馬獎最佳編劇獎，並獲得中華民國編劇協會第 4 屆最佳編劇魁星獎。

在兒子李中出生後 2 個月，申請到助教獎學金隻身赴美國紐約州立大學水牛城分校分子生物研究所就讀並擔任助教。

出版小說劇本《寧靜海》及第 3 本小說《封殺》。

80 年代
西門町　電影革命時代

1980 年（29 歲）

放棄留美獎學金返回台灣，專心從事劇本創作，完成《望子成龍》、《帶槍過境》及未拍成影片的劇本《生死場》《文字世界歷險記》（動畫）等多部。

在《聯合報‧副刊》兼差，日子過得很焦慮不安。在德國文化中心看到了德國新浪潮的大師級電影，對電影有了全新的認識。

年底受中央電影公司總經理明驥之邀，進入中央電影公司擔任製片企劃部的編審，負責提出年度拍片計劃。他帶著 1 本寫滿《白鴿計畫》的筆記本和吳念真展開漫長八年的電影公務員上班生涯，以中央電影公司為生產基地，引爆對台灣電影歷史發展有深遠影響的「台灣新電影浪潮」。

1981 年（30 歲）

中央電影公司因過去拍片預算失控票房失利，總經理明驥下決心大力整頓公司，對外尋求各種人才，他升任企劃組組長，肩負未來公司年度拍片計畫。

出版留美期間的專欄合集《麥當奴隨筆》（曾經改名為《鵝從天上來》，最後又改名為《蘋果樹下躲雨》）

出版作品：《小野自選集》（此為三十歲之前小說創作的總結）

和吳念真共同完成電影劇本《老師斯卡也答》，另外完成電影劇本《辛亥雙十》、《血戰大二膽》、《天降神兵》。

1982 年（31 歲）

中影公司陸續推出小兵立大功的《光陰的故事》、《小畢的故事》等風格清新寫實的電影，台灣電影史皆以這 1 年為台灣新電影浪潮的起點 。

完成《天下第一》、《四年三班》、《再見阿 Q》等電影劇本。

1983 年（32 歲）

女兒李華出生，後來她用李亞為筆名。

由黃春明小說改編的三段式新電影《兒子大玩偶》遭到上級單位的整肅，新電影的企劃案在中影內部被封殺，但是由於《兒子大玩偶》的賣座成功，使得這股被點燃的野火繼續延燒。

完成《竹劍少年》和《我愛瑪莉》等電影劇本。

1984 年（33 歲）

升任製片企劃部副理兼任企劃組長，繼續主導公司影片的企劃和行銷宣傳，往後的幾年內陸續推出《童年往事》、《戀戀風塵》、《恐怖分子》、《我們都是這樣長大的》《我這樣過了一生》、《稻草人》等經典名片，將新電影的風潮推向更高峰。

完成《策馬入林》和《高粱地裡大麥熟》等電影劇本。

1985 年（34 歲）

完成《生命快車》電影劇本。

1986 年（35 歲）

出版作品兩本：《我的學生杜文燕》（後來改名為《黑皮與白牙》）、《一個運動的開始》。

完成《我們都是這樣長大的》和《恐怖分子》電影劇本，前者開創成長片類型，並獲金馬獎最佳編劇獎，後者獲得英國國家編劇獎、亞太影展最佳編劇獎、倫敦影展最具創意與想像力影片獎。

1987 年（36 歲）

創辦《長鏡頭》雜誌，任社長，企圖藉此擴大新電影的生力軍和寫手，延攬第 2 波新導演包括李安、李道明、何平、黃玉珊、陳傳興、施克昌等，其中李安的計畫因各種因素被延遲至 90 年代。

完成《那一年我們去看雪》、《白色酢漿草》、《我的志願》電影劇本，其中《白色酢漿草》入圍金馬獎最佳編劇獎。

出版《文字世界歷險記》，由 1980 年所寫的動畫劇本改編。

1988 年（37 歲）

出版電影紀錄作品共 1 本：《白鴿物語》。

完成《海水正藍》和《情與法》電影劇本。

1989 年（38 歲）

和吳念真同時請辭中影，一個風雲際會的新電影時代結束。

在中影公司任職 8 年期間，有 5 部電影得到金馬獎最佳影片：《辛亥雙十》、《小畢的故事》、《恐怖分子》、《我這樣過了一生》、《稻草人》。

受華視總經理武士嵩力邀成為華視節目部顧問，並和吳念真、柯一正合組「五月有限公司」進行電影、電視及廣告的拍攝。

出版作品共一本：《無地海星》（1996 年新版改名《戴太陽眼鏡的 P.S 小姐》）

完成《國中女生》、《我的兒子是天才》和《刀瘟》等電影劇本，其中《刀瘟》獲金馬獎最佳編劇獎。

90 年代
童話天堂

1990 年（39 歲）

接受《遠見》雜誌的邀約策劃編撰 1 部 4 集的紀錄片《尋找台灣生命力》，在華視頻道播出，成為 90 年代台灣興起的以本土文化的電視紀實節目的開始。

出版作品共 3 本：《我曾經那樣倉皇失措的想著你》、《阿米巴與翡翠蛙》、《尋找台灣生命力》

1991 年（40 歲）

和弟弟近人兩家人共同完成 1 系列的小野童話，4 年內陸續出版了 15 本，由皇冠出版社發行。小野童話系列獲金鼎獎最佳著作獎，《中國時報》年度最佳童書獎，並被德國國際青年圖書館列入向全世界推薦優良兒童讀物（White Ravens 1993-1994）。

小野家族成員包括妻子鄭麗貞、弟弟近人、兒子李中、女兒李亞（李華）在後來的歲月中各自獨立發表創作，也陸續成為不同風格的作家。

因為陪著孩子成長，寫出第 1 本親子成長的書《給要流浪的孩子》，此書由編輯楊淑慧引介當時還在廣告公司任職的幾米畫封面及插圖，從此兩人在這一系列的小野親子成長書籍中合作無間，帶動一股親子成長寫作的風潮。

「五月有限公司」接受當時資源極為匱乏的民進黨的請託，拍攝在電視上播出的第 2 屆國大代表選舉廣告。《新新聞》雜誌以他和吳念真、柯一正三人為封面人物，並且預言：「這是民進黨體質改變的另一階段的開始，對民進黨是一則喜訊，對國民黨卻是一個惡耗。」國民黨在九年後失去了政權，台灣的兩黨政治在華人世界奇蹟般的實現。

出版作品共 10 本：《尋找綠樹懶人》、《快樂瓜瓜族》、《雨馬》、《星星俠》、《球球星座》、《國王的朋友》、《雷龍豬下山》、《阿沙與草莓園》、《給要流浪的孩子》。

完成《娃娃》電影劇本。

1992 年（41 歲）

為鳳飛飛策劃撰稿第 78 張專輯《想要彈同調》，以台灣歌謠帶出台灣歷史，掀起一股重唱台灣歌謠熱潮。

繼續出版作品共 6 本：《薔薇公寓》、《心情髮樹》、《企鵝爸爸》、《想要彈同調》、《失去的童話工廠》、《火童》（**翻譯**）。

1993 年（42 歲）

主持台視的紀實節目《烈火青春少年檔案》共 13 集，集合張作驥等新銳導演拍攝真實邊緣少年故事探討社會問題。

出版作品共 4 本：《藍騎士與白武士》、《聖誕不快樂》、《豌豆家族》、《大小雞婆》。

1994 年（43 歲）

從去年《豌豆家族》和《大小雞婆》正式登上連鎖書店暢銷排行榜後，從今年起連續 4 年都列名年度暢銷作家前茅，他透過這樣的書寫，持續的對台灣教育體制提出批判，也加入教育改革的行列。這和他出身於師範體系的身分背道而馳。

出版作品共 10 本：《超級大灰毛》、《飛吧飛豬》、《森林紫宮》、《企鵝肥皮》、《布袋開門》、《寶莉回家》、《可愛的女人》、《青銅小子》、《輕少女薄皮書》、《十七年蟬》。

完成《禪說阿寬》動畫長片劇本，獲金馬獎最佳動畫獎。

1995 年（44 歲）

出版作品共 5 本：《誠實的賊》（翻譯）、《看不見的收藏》（翻譯）、《小野之家》、《痴狂老寶貝》、《酷媽不流淚》。

1996 年（45 歲）

出版作品共 6 本：《雜貨商的女兒》、《我還是原來的我》、《美麗的圓》、《小小撒個野》、《第三代青春痘》、《當我們擠在一起》。

17 歲的李中出版了第 1 本書《比聯考更無聊的事》，成為當時台灣出版年鑑中最年輕作家。

1997 年（46 歲）

出版作品共 7 本：《貓頭鷹家裡蹲》、《第二童年》、《第五代青春痘》、《春天底下三條蟲》、《徬徨少年時》（侯文詠合著的有聲書）、《我跳我跳我跳跳跳》、《酸辣世代》。

1998 年（47 歲）

爸爸李堯裕在清明節過世，臨終時很驕傲的說自己是一個《無中生有》的人，交代要在墓碑上刻上《教子有方》4 個字。

台北市政府舉辦鼓勵電影獨立創作的台北電影節，被推舉為第 1 屆台北電影節主席，並力邀陳國富出任執行長，以中山堂為中心，建立西門町為電影文化展演的範圍。

出版作品共 4 本：《小野奶奶說故事》（黃冰玉合著有聲書）、《你只要負責笑》、《愛情解嚴》、《讓我躺在你身邊》。

1999 年（48 歲）

921 大地震，第 2 屆台北電影節照常舉行，和陳國富繼續推動台北電影節。

和兒子李中將時報周刊的專欄集結成書《臭企鵝 vs 大屁股》，登暢銷排行榜。

出版作品共 4 本：《生命豈只是三言兩語》、《最好不在家》、《臭企鵝 vs 大屁股》、《我愛年輕人》。

16 歲的李亞出版了第 1 本圖文書《最後的綠樹懶人》。

21 世紀新 10 年
電視文藝復興

2000 年（49 歲）

接受網路家庭的邀約在個人新聞台建立了第 1 個部落格「小野家族」，弟弟近人以「近人叫獸」成為部落格的主人，維持了 10 年以上。

在地下電台《寶島新聲》主持一個音樂談話節目《小野家族》。

接受新上任的台灣電視公司總經理胡元輝之邀，出任節目部經理，加入台視改革的行列，這是酋長的另一個新的部落。任內推動「台灣電視文藝復興運動」，讓台視的戲劇節目登上國際舞台，分別以《逆女》、《嫁妝一牛車》、《流氓教授》等戲劇節目榮獲芝加哥及休士頓等電視競賽大獎及亞洲電視節最佳連續獎。

出版作品共 4 本：《中等野蠻》、《你不要錯過我》、《歡樂大飯店》、《小女兒長大了》（翻譯）。

2001 年（50 歲）

出版作品共 2 本：《女人要愛不要懂》、《鋼琴貓的偉大事業》。

鄭麗貞出版了第 1 本書《蒸餾水之戀》。

2002 年（51 歲）

因不滿政治黑手伸入電視台，憤而辭去台視節目部經理一職，原本期待一場天翻地覆的革命，終究是過於天真浪漫了。

金馬獎為紀念台灣新電影 20 週年，由蕭菊貞拍攝紀錄片《白鴿計畫》。

出版作品共 1 本：《企鵝爸爸上班去》。

2003 年（52 歲）

出版作品共 1 本：《微笑吧，天才李奧》（女兒李亞為此書畫插畫。他的第 80 本著作）

2004 年（53 歲）空巢

兒子李中申請到紐約哥倫比亞大學藝術學院電影研究所就讀。

出版作品：《爸爸我要休學》（和女兒合著的第 1 本書）

2005 年（54 歲）蘋果咬一口

接受《蘋果日報‧副刊》邀約，在《副刊》開闢每日一篇的專欄《青出於藍》。內容由生活、教育、動物、植物漸漸轉為兩性的故事，為了持續這個「每日刊登」的專欄，幾乎動員了整個家族成員加入生產行列，呈現極多元的風貌。

綠光劇團推出歌劇《女人要愛不要懂》，改編自他的同名小說。

女兒李亞申請到義大利米蘭工業設計學校攻讀視覺設計。

出版作品：《家住渴望村》、《爸爸我還想玩》（和女兒李亞合著的第 2 本書）、《蛹之生 30 週年紀念版》

2006 年（55 歲）

和黃武雄、徐仁修共同發起《千里步道》。和紙風車文教基金會的朋友共同發起 319 鄉村兒童藝術工程。

華視公共化後加入台灣公共廣播集團，首度對外公開徵求總經理，他獲選華視公共化後第一任總經理。

他想起爸爸的祝福：《孩子，如果你到了 55 歲）都還那麼幸運的話，你這輩子應該就是幸運的。》

出版作品：《孩子，我挺你》

2007 年（56 歲）

女兒李亞在義大利完成米蘭工業設計學校視覺設計碩士學位返國。

在公共化後的華視工作期間，飽受政策不明資源不足財政惡化所苦，面對董事會的責難，像幼稚園時被罰跪在聖母瑪利亞像前面懺悔。

出版作品：《孩子，勇敢向前行》。

2008 年（57 歲）

卸下華視公共化後第 1 任總經理的職務。

2009 年（58 歲）

媽媽黃冰玉過世，臨終前說出她的人生哲學是《可有可無》，對孩子的教育是「完全信任」。

兒子李中取得紐約哥倫比亞大學藝術學院電影研究所藝術創作碩士（MFA）學位，以榮譽學生資格畢業，與許家敏小姐結婚。

出版作品：《面對——小金剛世代和野草莓世代的深情對話》（和女兒李亞合著的第 3 本書）

21 世紀 10 年代
黃色潛水艇時代

2010 年（59 歲）

春天受聘為花蓮國立東華大學中文系駐校文學家，他在安靜的環境中進行《野學堂》，每週和學生分享影像和文學。秋天接受台灣大學藝文中心的邀請，進行台大野學堂劇本工作坊的課程。

和李中合作《蘭陵劇坊》的記錄片拍攝。

小野童話《寶莉回家》改編成大型客家兒童音樂劇《嘿，阿弟牯》，擔任此劇的藝術總監，成為全球第 1 部客家兒童音樂劇。

出版《新世紀少兒文學家　誰來陪我放熱氣球　小野精選》。

2011 年（60 歲）文化在野

女兒李亞公證結婚，兒子李中由紐約返回台灣定居。

主持 3 個訪談式節目：《文化在野》、《台灣走向世界》《這些人那些事之改變》。

獲選國立台灣師範大學第 11 屆傑出校友獎。

《誰來陪我放熱氣球》在馬來西亞發行簡體字版赴馬來西亞做巡迴演講。

出版兩本訪談集：《翻滾吧！台灣電影》、《台灣的驕傲》。

他參與的「319 鄉村兒童藝術工程」圓滿達成。

2012 年（61 歲）獲選為金石堂 2012 年度作家風雲人物

春天，女兒和媳婦安妮同時懷孕，年底 12 月 20 日第 1 個外孫古齊樂誕生。

和二姐同赴美國和弟弟近人全家團聚。

春天，開始在雅虎奇摩開闢新聞專欄，引發新一波的創作熱情及年輕讀者共鳴。

和吳念真共同主持《新故鄉動員令》的廣播節目。

《試管蜘蛛》、《封殺》以陳庭詩的畫作為封面重新出版。

和李中合作的紀錄片《蘭陵劇坊》正式對外發表。

生平第 1 本著作《蛹之生》正式由中國大陸北京的金城出版社發行。

新書《有些事，這些年我才懂》重登各書店的書籍暢銷排行榜，並同時賣出中國大陸及新馬版權。出版創作生涯第 1 本奇幻小說《魔神摸頭》，和李亞的《達貢城的英雄》前後出版。

獲選為金石堂 2012 年度作家風雲人物。得獎理由如下：

> 嚴酷競爭的台灣，賦予父母的角色，不是愛的身教者，而是孩子的主管、教練，壓抑關懷諒解，拿出業績目標，將生存憂懼化為誘迫，有條件的愛取代了愛，摧毀彼此人性的最後

立足之地，家庭。小野以卅餘年寫作壯闊長旅，無畏面對種種家庭心結，悲憫寬諒，垂援繩於煉獄，迎凍餒以爐火。他對童稚青春的敬慕、包容，融化學子，釋放父母，證明一個溫暖的家庭，足以長久療癒千千萬萬個受傷的家庭。為全球競爭的快世界，傳承家庭支持的慢力量，大直若屈，似弱實強。

2013 年（62 歲）五六運動（筆名小野 40 年紀念）

第 2 個孫子李泱於 1 月 5 日誕生，定居汀州路四段《台大緣》聖誕屋。

從反核四開始，更積極參加社會公民運動，以《反核四　五六運動》為主要戰場。出版社區人物訪談集《新故鄉動員令》兩集。

《生煙井》重新出版。

繼《有些事，這些年我才懂》後，再度由究竟出版社出版人生 3 部曲之 2《世界雖然殘酷　我們還是》。本書榮獲 2013 年金石堂年度 10 大最有影響力的好書。

和李亞一同去馬來西亞巡迴演講。

2014（63 歲）

第 2 個外孫古齊象和第 1 個孫女李心誕生。人生到此共 4 個孫兒孫女。

在《商業周刊》撰寫教養專欄。

李中完成第 1 部劇情長片《青田街一號》。

本年出版 3 本書：

紀念皇冠 60 周年出版《別吵，我們正在愛》。

究竟出版社出版《人生三書》第 3 本《誰替我們撐住天空》。

在有鹿出版社出版以五六運動為內容的書《在每個可以改變世界的時刻》。

2015 年（64 歲）

每週 5、6 點鐘在中正紀廣場的《不要核四。五六運動》完成 100 集

出版的書有：《關於人生，我最想告訴你的事》（麥田）、心所愛的人（三采）及《家餐廳》（二魚）

《蛹之生》出版 40 年紀念

2016 年（65 歲）

出任台北市文化基金會董事長。

附錄
六十年來台灣文學改編電影統計表

年代	片名	編劇	導演	主演	小說名	作者	備註
1951	惡夢初醒	鄧禹平	宗由	盧碧雲、黃宗迅	女匪幹	成鐵吾	《新生報》連載
1955	罌粟花	周旭江	袁叢美	盧碧雲、王玨	同名	余華	《新生報》連載
1956	錦繡前程	王方曙	宗由	鍾情、陳燕燕	鼎食之家	劉垠	舞台劇
1956	夜盡天明	潘壘	田琛 王方曙	唐菁、張仲文	偷渡	潘壘	《聯合報》連載
1957	瘋女十八年	杜雲之	白克	小豔秋	新聞特稿	記者	《中華日報》
1958	魂斷南海	慕容鍾	白克	林楓、游娟	同名	林安保	《中央日報》
	誰的罪惡	李泉溪	李泉溪	陳淑芳、李蕾	爸爸的罪惡	邵榮福	《新生報》
	月夜秋	鄭政雄	鄭政雄	李蕾、江綉雲	三個媽媽	邵榮福	《新生報》
1959	恨命莫怨天	李川 周添旺	辛奇	小雪、辱斗	閹雞	張文環	舞台劇
	嘆煙花	林博秋	林博秋	張美瑤、林龍松	藝妲之家	張文環	舞台劇
	她們夢醒時	林適存	田琛	穆虹、夷光	奢侈品	劉垠	《中華日報》
	懸崖	趙之誠	宗由	丁皓、唐菁	窮巷	孟瑤	《中華日報》
	蕩婦與聖女	鍾雷	田琛	穆虹、黃宗迅	同名	王韻梅	《中央日報》
	江湖恩仇	萬方	唐煌	張仲文、王引	賭國仇城	李費蒙	
	金色年代	潘壘	潘壘	小豔秋、周經武	同名	潘壘	
1960	音容劫	丁衣 王大川	宗由	穆虹、陳燕燕	同名	陳紀瀅	《中央日報》
	君子協定	丁衣	黃宗迅	郭良蕙、王琛	同名	郭良蕙	舞台劇
	天倫淚	蕭銅	易文	唐菁、張小燕	天倫夢迴	丁衣	舞台劇
1961	枉死城	慕容鍾	胡傑	綠葉	天倫淚	劉垠	舞台劇
1962	黑夜到天明	潘壘	李嘉	唐菁、黃宗迅	狹谷軍魂	潘壘	《聯合報》

1963	薇薇的週記	周旭江	宗由、劉藝	華欣、明格	同名	林海音	廣播劇
1965	雷堡風雲	汪榴照	李嘉	張美瑤、唐菁	廢園舊事	楊念慈	《文藝月刊》
	婉君表妹	周旭江	李行	唐寶雲、江明	追尋（六個夢之一）	瓊瑤	《聯合報》
	菟絲花	劉維斌	張曾澤	汪玲、楊群	同名	瓊瑤	《皇冠》
	煙雨濛濛	周旭江	王引	歸亞蕾、王引	同名	瓊瑤	《聯合報》
註：獲金馬獎最佳女主角獎							
	啞女情深	劉藝	李行	王莫秋、柯俊雄	啞妻（六個夢之一）	瓊瑤	《皇冠》
1966	花落誰家	周旭江	王引	歸亞蕾、武家麒	三朵花（六個夢之一）	瓊瑤	《皇冠》
	窗外	陸建鄴	崔小萍	吳海蒂、趙剛	同名	瓊瑤	《皇冠》
	故鄉劫	張曾澤	張曾澤	歐威、葛香亭	近鄉情怯	尼洛	《中華日報》
	幾度夕陽紅（上下集）	姚鳳磐	楊甦	江青、楊群	同名	瓊瑤	《皇冠》
	橋	張永祥	張曾澤	張美瑤、柯俊雄	曇花夢	冷冰	《中華日報》
1967	寂寞的十七歲	張永祥、雪晴	白先勇	唐寶雲、柯俊雄	同名	白先勇	《現代文學》
	塔裡的女人	姚鳳磐	林福地	汪玲、楊群	同名	無名氏	《中華日報》
	尋夢園	周旭江	周旭江	唐寶雲、柯俊雄	同名	瓊瑤	《皇冠》
	窗裡窗外	姚鳳磐	林福地	江青、田野	迴旋（六個夢之一）	瓊瑤	《皇冠》
	遠山含笑	劉維斌	林福地	甄珍、田野	深山裡（潮聲之一）	瓊瑤	《皇冠》
	感情的債	貢敏	張英	林璣、田明	恨綿綿	郭良蕙	《皇冠》
1968	第六個夢（又名春盡翠湖寒）	張永祥	白景瑞	唐寶雲、柯俊雄	生命的鞭（六個夢之一）	瓊瑤	《皇冠》

年份	片名						
	春歸何處	周旭江	周旭江	張美瑤、柯俊雄	黑繭（幸運草之一）	瓊瑤	《皇冠》
	晨霧	丁衣 宋項如 何偉康 張永祥	高立	康威、汪玲	同名（潮聲之一）	瓊瑤	
	破曉時分	姚鳳磐	宋存壽	楊群、伍秀芳	同名	朱西寧	
	斜街		王引	王引、李傑	圓環	田原	
	巫山點點愁	孫聖源	徐守仁	艾黎、陳駿	同名	朱牧華	
	儂本多情	徐天榮	張青	林基、田明	我心我心	郭良蕙	
	月滿西樓	瓊瑤、劉藝	劉藝	康威、李湘	同名	瓊瑤	《皇冠》
	玉觀音	張永祥	李行	白蘭、陳耀圻	碾玉觀音	姚一葦	舞台劇
	陌生人	趙之誠	楊甦	楊群、甄珍	同名（幸運草之一）	瓊瑤	
	深情比酒濃	劉昌博	郭南宏	歸亞蕾、金滔	夢影殘痕（六個夢之一）	瓊瑤	《皇冠》
	女蘿草	姚鳳磐	林福地	歸亞蕾、王沖	晚晴	瓊瑤	《皇冠》
	狂風沙	司馬中原	李溯		同名	司馬中原	
	北極風情畫	姚鳳磐	王星磊	楊群、萬儀	同名	無名氏	
1969	冬暖	宋項如	李翰祥	歸亞蕾、田野	同名	羅蘭	
1970	家在台北	張永祥	白景瑞	歸亞蕾、柯俊雄	飛燕去來	孟瑤	《中央日報》
註：獲金馬獎最佳劇情片、最佳女主角獎、及亞洲影展最佳女主角獎							
	黑牛與白蛇	姚鳳磐	林福地	江青、田野	同名	楊念慈	
	幸運草	瓊瑤	高山嵐	夏凡、江明	同名	瓊瑤	《皇冠》
	葡萄成熟時	劉藝、甘泉	劉藝	歸亞蕾、葛香亭	河上的月光	徐薏藍	《新生報》
1971	太陽下	陳小玲	李溯	柯俊雄、李湘	同名	孟瑤	《中央日報》
	再見阿郎	張永祥	白景瑞	柯俊雄、張美瑤	將軍族	陳映真	

	明月幾時圓	徐天榮	郭南宏	甄珍、劉維斌	歸人記	瓊瑤	《大華晚報》
	你的心裡沒有我		楊甦	陳思思、楊群	亂離人	孟瑤	
	庭院深深	朱向敢	宋存壽	歸亞蕾、王戎	同名	瓊瑤	《皇冠》
1972	白屋之戀	鄧育昆	白景瑞	甄珍、鄧光榮	同名	玄小佛	
1973	彩雲飛	張永祥	李行	甄珍、鄧光榮	同名	瓊瑤	《皇冠》
	母親三十歲	張永祥	宋存壽	李湘、秦漢	海天一淚	於梨華	
	心有千千結	張永祥	李行	甄珍、秦祥林	同名	瓊瑤	《皇冠》
	窗外	郁正春陸建鄴	宋存壽	林青霞、胡奇	同名	瓊瑤	《皇冠》
註:重拍,因父母強烈反對,瓊瑤向法院自訴台灣禁止上映,勝訴,由法院執行禁映。							
1974	海鷗飛處	張永祥	李行	甄珍、鄧光榮	同名	瓊瑤	
	半山飄雨半山晴	林煌坤	張美君	秦祥林、恬妮	睡谷	依達	
	飛吧!赤子	潘壘	潘壘	龍天翔、秦夢	這小子	潘壘	
	浮雲遊子	楊敦平	楊敦平	王戎、盧惠	尋	程漪	
1975	一簾幽夢	張永祥	白景瑞	甄珍、秦祥林	同名	瓊瑤	《皇冠》
	剪剪風	瓊瑤	張美君	恬妞、劉志榮	同名	瓊瑤	
	女朋友	吳桓、瓊瑤	白景瑞	秦祥林、林青霞	同名	瓊瑤	《聯合報》
	在水一方	瓊瑤	張美君	林鳳嬌、秦漢	同名	瓊瑤	《皇冠》
	水雲	李瑛	宋存壽	林青霞、秦漢	同名	嚴沁	
1976	四月的旋律	郭良蕙	呂賓仲	金漢、韓湘琴	同名	瓊瑤	《皇冠》
	秋歌	張永祥	白景瑞	林青霞、秦祥林	同名	瓊瑤	《皇冠》
	變色的太陽	張永祥	謝賢	甄珍、秦漢	同名	楊子	《聯合報》
	碧雲天	張永祥	李行	秦漢、林鳳嬌	同名	瓊瑤	《皇冠》
	野鴿子的黃昏	吳桓王長安	吳桓	秦漢、張艾嘉	同名	王尚義	
	浪花	張永祥	李行	柯俊雄、李湘	同名	瓊瑤	

1977	桑園	張永祥	廖祥雄	秦漢、林鳳嬌	同名	嚴沁	
	我是一片雲	張永祥	陳鴻烈	林青霞、秦祥林	同名	瓊瑤	
	黑色的愛	何方	郭清江	汪玲	同名	郭良蕙	
	奔向彩虹	喬野	高山嵐	林青霞、秦祥林	五朵玫瑰（水靈之一）	瓊瑤	《皇冠》
	風玲、風玲	張永祥	李行	林鳳嬌、秦漢	水靈之一	瓊瑤	《皇冠》
	昨日匆匆	吳桓、依達	歐陽俊（本名蔡揚）	張艾嘉、柯俊雄	同名	依達	
	人在天涯	張永祥	白景瑞	秦祥林、胡茵夢	同名	瓊瑤	《皇冠》
1978	月朦朧鳥朦朧	喬野	陳耀圻	林青霞、秦祥林	同名	瓊瑤	《皇冠》
	蒂蒂日記	張永祥	陳耀圻	秦漢、恬妞	同名	華嚴	《大華晚報》
	花非花	夏露、孟莉萍	宋存壽	秦漢、胡茵夢	同名	夏露	《民族晚報》
	男孩與女孩戰爭	小野	賴成英	林鳳嬌、秦祥林	同名	小野	
	此情可問天	郁正春	宋存壽	林鳳嬌、秦漢	春盡	郭良蕙	
	汪洋中的一條船	張永祥	李行	秦漢、林鳳嬌	同名	鄭豐喜	
	註：獲金馬獎最佳劇情片、最佳導演、最佳編劇、最佳男主角獎。						
	晨霧	楚雲、玄小佛	楊家雲	秦漢、林青霞	同名	玄小佛	
	沙灘上的月亮	魯繼祖、注京台	白景瑞	林青霞、馬永霖	同名	玄小佛	
	留下一片相思林	張永祥	宋存壽	林青霞、秦漢	綠色山莊	嚴沁	
	踩在夕陽裡	白氏小組	白景瑞	林鳳嬌、秦祥林	同名	玄小佛	
	無情荒地有情天	魯稚子	陳耀圻	林青霞、秦漢	舐犢	雲菁	

1979	一顆紅豆	喬野	劉立立	秦漢、林青霞	同名	瓊瑤	《皇冠》
	摘星	張永祥	白景瑞	秦祥林、林鳳嬌	同名	嚴沁	
	寧靜海	小野	林福地	恬妞、胡茵夢	再叫一聲爸	小野	《聯合報》
	雁兒在林梢	瓊瑤	劉立立	林青霞、秦漢	同名	瓊瑤	《皇冠》
	彩霞滿天	喬野	劉立立	林青霞、秦漢	同名	瓊瑤	《皇冠》
	金榜浪子吳正輝	姚慶康	賴慧中	李小飛、吳小嬋	同名	吳政輝	
	昨日雨瀟瀟	魯繼組 侯孝賢	賴成英	秦祥林、林鳳嬌	同名	玄小佛	
1980	源	張永祥 張毅	陳耀圻	王道、徐楓	同名	張毅	《新生報》
	註：獲亞洲影展最佳編劇獎、金馬獎最佳女主角獎。						
	一溪流水	玄小佛	魯繼組	應采靈、張國柱	同名	玄小佛	
	金盞花	喬野	劉立立	林青霞、秦漢	同名	瓊瑤	《皇冠》
	聚散兩依依	喬野	劉立立	呂綉菱		瓊瑤	《皇冠》
	雁兒歸	干戈	林福地	陳秋霞、秦漢	同名	何索	
	少女殉情記	林裕淵	游冠人	楊惠姍、劉尚謙	同名	楊子葳	
	註：隱射張白帆與陳素卿的故事，張白帆提出告訴遭禁映。						
	成功嶺上	小野	張佩成	許不了	擎天鳴	小野	《聯合報》
	鐘聲廿一響	柳松柏 阿圖	柳松柏	明明、阿圖	同名	阿圖	《台灣時報》
	一個問題學生	林清介	林清介	貝心瑜、李慕塵	叛幫的小老么	吳祥輝	
1981	夢的衣裳	喬野	劉立立	呂綉菱、秦漢	同名	瓊瑤	《皇冠》
	小葫蘆	楚雲、張毅	楊家雲	胡慧中、應采靈	同名	玄小佛	
	誰敢惹我	玄小佛	楊家雲	楊惠姍、姜厚任	同名	玄小佛	
	卻上心頭	喬野	劉立立	呂綉菱、劉文正	同名	瓊瑤	
	燃燒吧！火鳥	喬野	劉立立	林青霞、劉文正	同名	瓊瑤	
	註：以上二片同時上映。						

年份	片名	編劇	導演	演員	原著	原著者	報刊
	笨鳥慢飛		方豪	應采靈、周紹棟	同名	玄小佛	
	台北甜心	吳念真、吳祥輝	林清介	劉瑞祺、秦昌明	同名	吳祥輝	
	問斜陽	喬野	劉立立	呂綉菱、雲中岳	同名	瓊瑤	
	同班同學	吳念真	林清介	向雲鵬、王星	放牛班	吳念真	
	小畢的故事	朱天文、丁亞民、侯孝賢、許淑貞	陳坤厚	鈕承澤、張純芳、崔福生	同名	朱天文	《聯合報》
註：獲金馬獎最佳劇情片、最佳導演、最佳編劇獎。							
	昨夜之燈	喬野	劉立立	鄭少秋、陳玉蓮	同名	瓊瑤	
	大輪迴（三段式電影）	張永祥	胡金銓、李行、白景瑞	彭雪芬、石雋、姜厚任	同名	鍾玲	《中國時報》
	國四英雄傳	麥大傑	麥大傑	陳博正、金鼎、江霞		吳德亮	
	兒子的大玩偶	吳念真	侯孝賢、曾壯祥、萬仁		兒子的大玩偶、小琪的那頂帽子、蘋果的滋果	黃春明	
註：三個短篇小說拍成一部三段式電影。							
	看海的日子	黃春明	王童	陸小芬、馬如風	同名	黃春明	
註：獲金馬獎最佳女主角獎。							
	出外人	吳念真	王時政	陳震雷、張純芳	失去監獄的囚犯	司馬中原	
	海麻菜籽	侯孝賢、廖輝英	萬仁	陳秋燕、蘇明明、柯一正	同名	廖輝英	《中國時報》
	鄉野奇譚	張佩成	張佩成		鄉野	司馬中原	
	大草原	司馬中原	王星磊		同名	司馬中原	
1984	殺手輓歌	李祐寧	李祐寧	張國柱、劉瑞祺	同名	李祐寧	《中國時報》
	嫁妝一牛車	王禎和	張美君	陳震雷、陸小芬	同名	王禎和	

	蠻牛的兒子	吳念真	王時政	陳震雷、張純芳	失去監獄的囚犯	司馬中原	《中國時報》
	註：本片為《出外人》下集						
	小爸爸的天空	朱天文 侯孝賢	陳坤厚	楊潔玫、李志奇	天涼好個秋	朱天心	
	我愛瑪莉	小野	柯一正	李立群	同名	黃春明	
	金大班的最後一夜	章君穀 林清介 孫正國	白景瑞	姚煒、慕思成、歐陽龍	同名	白先勇	
	風櫃來的人	朱天文	侯孝賢	鈕承澤	同名	朱天文	三一出版社
	策馬入林	小野 蔡明亮	王童	馬如風、張盈真	同名	陳雨航	《中國時報》
	在室男	吳念真	蔡揚名	陸小芬、楊慶煌	同名	楊青矗	
	安安	呂繼尚	林清介	鈕承澤、庹宗華	安安的葬禮	小赫	《聯合報》
	殺夫	吳念真	曾壯祥	夏文汐、白鷹	同名	李昂	《聯合報》
	冬冬的假期	朱天文	侯孝賢	陳博正、古軍	安安的假期	朱天文	
	註：獲電影欣賞獎最佳影片、最佳導演、最佳編劇獎。亞太影展最佳導演獎、法國南特影展最佳影片獎。						
	玉卿嫂	張毅	張毅	楊惠姍、林鼎峰	同名	白先勇	
	註：獲亞太影展及電影欣賞獎最佳女主角獎。						
	高粱地裡大麥熟	小野	楊立國	張艾嘉、王道	孫家台	子于	
	不歸路	宋項如 廖輝英 孫材敏	張蜀生	柯俊雄、蘇明明	同名	廖輝英	《聯合報》
	陽春老爸	蔡明亮 于光中	王童	李昆、張純芳	陽光季節	于光中	
1985	好個翹課天	吳念真	傅維德	李志奇、楊慶煌	同名	郭箏	
	慈悲的滋味	吳念真	蔡揚名	蘇明明、庹宗華	同名	黃凡	

173

	最想念的季節	丁亞民 侯孝賢 朱天文	陳坤厚	張艾嘉、李宗盛	同名	朱天文	
	在室女	楊青矗	邱銘誠	傅娟、李小飛	同名	楊青矗	
	美人圖	王禎和	張美君	楊慶煌、林瑞陽	同名	王禎和	
	籃球情人夢	陳家昱	童令狐	李志奇、蕭紅梅	同名	禹其民	
	我這樣過了一生	蕭颯、張毅	張毅	楊惠珊、李立群	霞飛之家	蕭颯	《聯合報》
註：獲金馬獎最佳劇情片、最佳導演、最佳編劇、最佳女主角獎。							
1986	心鎖	陳家昱	何藩	呂綉菱、林瑞陽	同名	郭良蕙	
	少年阿辛	葉雲樵	張美君	李志奇、西文落	同名	蕭颯	
	孽子	孫正國	虞戡平	孫越、蘇明	同名	白先勇	
	今夜微雨	張永祥	張永祥	歐陽龍、林以真	同名	廖耀英	《聯合報》
	我們的天空	丁亞民 柯一正	柯一正	游安順、詹阿祿	同名	朱天心	
	我兒漢生	蕭颯、張毅	張毅	江霞、李興文	同名	蕭颯	
	玫瑰玫瑰我愛你	王禎和	張美君	李立群、張純芳	同名	王禎和	
	結婚	朱天文 丁亞明	陳坤厚	楊潔玫、楊慶煌	同名	七等生	
	孤戀花	林清介	林清介	姚瑋、陸小芬	永遠的尹雪豔	白先勇	
	流浪少年路	丁亞民 許淑真	陳坤厚	劉瑞祺、楊慶煌	舊愛	蘇偉貞	《聯合報》
1987	小鎮醫生的愛情	劉森堯	邱銘誠	秦漢、寧顏	同名	蕭颯	
	金水嬸	王拓	林清介	陳秋燕、石峰	同名	王拓	
1988	桂花巷	吳念真	陳坤厚	陸小芬、林秀玲	同名	蕭麗紅	《聯合報》
	期待你長大	吳念真	廖慶松	王道、周美如	來不及長大	蘇偉貞	《聯合報》
	海水正藍	小野	廖慶松	王道、梅芳	同名	張曼娟	

1989	莎喲娜啦‧再見	黃春明	葉金勝	鍾楚紅、劉榮凱	同名	黃春明	
	安安	呂繼尚	林清介	鈕承澤、江霞	同名	小赫	《聯合報》
	魯冰花	吳念真	楊立國	李淑楨、王美雪	同名	鍾肇政	《聯合報》
	刀瘟	小野	葉鴻偉	庹宗華、葉全真	同名	羊恕	
	沒卵家	林桂瑛	徐進良	陸小芬、王寶玉	同名	王湘琦	
	海水正藍	小野	廖慶松	王道、林月雲	同名	張曼娟	
	落山風	吳念真	黃玉珊	楊慶煌、姜受延	同名	汪笨湖	
	陰間響馬吹鼓吹	吳念真	何平 李道明	陸小芬、任達華	同名	汪笨湖	
1990	春秋茶室	丁亞民	陳坤厚	張艾嘉、梁家輝	同名	吳錦發	
	失聲畫眉	李康年	鄭勝夫	江青霞、袁嘉佩	同名	凌煙	
	阿嬰	邱剛建	邱剛建	單立文、高捷	同名	蔡康永	
	孽子	孫正國	虞戡平	孫越、蘇明明	同名	白先勇	
1991	明月幾時圓	華嚴	陳耀圻	謬騫人、陸小芬	同名	華嚴	
	那根所有權	呂繼尚	張智超	陳淑芬、陳松勇	同名	汪笨湖	
1992	暗戀桃花源	賴聲川	賴聲川	金士傑、林青霞	同名	賴聲川	舞台劇
1993	異域	吳念真	朱延平	關芝琳	同名	柏楊	
	青春無悔	周宴子	周宴子	王渝文、陳昭榮	秋菊	吳錦發	
1994	袋鼠男人	李黎	劉怡明	邱心志、陳名文	同名	李黎 陳玉慧	
	少女小漁	李安 張艾嘉	張艾嘉	劉若英、庹宗華	同名	嚴歌苓	
1995	徵婚啓事	陳國富 陳世杰	陳國富	劉若英、金士傑	同名	陳玉慧	
1996	今天不回家	李崗	李崗 張艾嘉	郎雄、歸亞蕾	同名	李崗	
2000	沙河悲歌	陳義雄	張志勇	蔡振南、曾靜	同名	七等生	
	第一次的親密接觸	金國釗	金國釗	陳小春、舒淇	同名	痞子蔡（蔡智恆）	

2002	7-11之戀	鄧勇星	鄧勇星	黃品源	同名	蔡智恆	
2006	青春蝶孤戀花	陳世杰 蕭颯	曹瑞原	蕭淑慎、李心潔	白先勇	孫戀花	
2007	插天山之歌	陳燁 黃玉珊	黃玉珊	莊凱勛	同名	鍾肇政	
2008	一八九五	高妙慧 葉丹青	洪智育	溫昇豪、楊謹華	情歸大地	李喬	
	愛的發聲練習	許肇晴	李鼎	徐熙媛、彭于晏	同名	許肇晴	
2009	白銀帝國	成一 姚樹華	姚樹華	郭富城、張鐵林	白銀谷	成一	
	新魯冰花：孩子的天空	陳靜慧	陳坤厚	吳浚愷、周幼婷	魯冰花	鍾肇政	
2010	父後七日	劉梓潔	王育麟 劉梓潔	王莉雯、吳朋奉	同名	劉梓潔	
2011	那些年我們一起追的女孩	九把刀	九把刀	柯震東、陳妍希	同名	九把刀	
	殺手歐陽盆栽	阿海	孫法鈞 尹志文	李豐博、尹志文、蕭敬騰	同名	九把刀	
	星空	林書宇	林書宇	徐嬌、劉若英	同名	幾米	
	麵引子	趙冬苓 李祐寧	李祐寧	吳興國、葉全真	山東饅頭	趙冬苓	
2013	變身	九把刀	張時霖	陳柏霖、郭雪芙	同名	九把刀	
2014	等一個人咖啡	九把刀	江金霖	宋芸樺、布魯斯	北極之光	李國修	舞台劇
	極光之愛	李思源	李思源	楊丞琳、宥勝			
	到不了的地方	李鼎	李鼎	林柏宏、張睿家	到不了的地方就用食物吧	李鼎 徐君豪	
2015	打噴嚏	九把刀	柯孟融 戚家基	柯震東、林依晨	同名	九把刀	

美學藝術類　PH0180　SHOW 藝術 31

中外電影永遠的巨星（三）

作　者 / 黃　仁
責任編輯 / 辛秉學
圖文排版 / 楊家齊
封面設計 / 李孟瑾

發 行 人 / 宋政坤
法律顧問 / 毛國樑　律師
出版發行 / 秀威資訊科技股份有限公司
　　　　　114 台北市內湖區瑞光路 76 巷 65 號 1 樓
　　　　　電話：+886-2-2796-3638　傳真：+886-2-2796-1377
　　　　　http://www.showwe.com.tw
劃撥帳號 / 19563868　戶名：秀威資訊科技股份有限公司
　　　　　讀者服務信箱：service@showwe.com.tw
展售門市 / 國家書店（松江門市）
　　　　　104 台北市中山區松江路 209 號 1 樓
　　　　　電話：+886-2-2518-0207　傳真：+886-2-2518-0778
網路訂購 / 秀威網路書店：http://www.bodbooks.com.tw
　　　　　國家網路書店：http://www.govbooks.com.tw

2016 年 5 月　BOD 一版
定價：220 元

國家圖書館出版品預行編目

中外電影永遠的巨星. 三 / 黃仁著. -- 一版. --
臺北市：秀威資訊科技, 2016.05
　面 ；　公分. -- (SHOW 藝術 ; 31)
BOD 版
ISBN 978-986-326-375-3(平裝)

1. 電影　2. 演員　3. 人物志

987.099　　　　　　　　　　105006483

讀 者 回 函 卡

感謝您購買本書，為提升服務品質，請填妥以下資料，將讀者回函卡直接寄回或傳真本公司，收到您的寶貴意見後，我們會收藏記錄及檢討，謝謝！如您需要了解本公司最新出版書目、購書優惠或企劃活動，歡迎您上網查詢或下載相關資料：http:// www.showwe.com.tw

您購買的書名：＿＿＿＿＿＿＿＿＿＿＿＿＿＿＿＿＿＿＿＿＿＿＿

出生日期：＿＿＿＿＿年＿＿＿＿＿月＿＿＿＿＿日

學歷：□高中 (含) 以下　　□大專　　□研究所 (含) 以上

職業：□製造業　□金融業　□資訊業　□軍警　□傳播業　□自由業
　　　□服務業　□公務員　□教職　　□學生　□家管　　□其它＿＿＿

購書地點：□網路書店　□實體書店　□書展　□郵購　□贈閱　□其他

您從何得知本書的消息？

　□網路書店　□實體書店　□網路搜尋　□電子報　□書訊　□雜誌

　□傳播媒體　□親友推薦　□網站推薦　□部落格　□其他＿＿＿＿＿

您對本書的評價：(請填代號　1.非常滿意　2.滿意　3.尚可　4.再改進)

　封面設計＿＿　版面編排＿＿　內容＿＿　文／譯筆＿＿　價格＿＿

讀完書後您覺得：

　□很有收穫　□有收穫　□收穫不多　□沒收穫

對我們的建議：＿＿＿＿＿＿＿＿＿＿＿＿＿＿＿＿＿＿＿＿＿＿＿

＿＿＿＿＿＿＿＿＿＿＿＿＿＿＿＿＿＿＿＿＿＿＿＿＿＿＿＿＿＿＿＿

＿＿＿＿＿＿＿＿＿＿＿＿＿＿＿＿＿＿＿＿＿＿＿＿＿＿＿＿＿＿＿＿

＿＿＿＿＿＿＿＿＿＿＿＿＿＿＿＿＿＿＿＿＿＿＿＿＿＿＿＿＿＿＿＿

11466
台北市內湖區瑞光路 76 巷 65 號 1 樓

秀威資訊科技股份有限公司　　　收

BOD 數位出版事業部

..

（請沿線對折寄回，謝謝！）

姓　　名：＿＿＿＿＿＿＿＿＿　年齡：＿＿＿＿　性別：□女　□男

郵遞區號：□□□□□

地　　址：＿＿＿＿＿＿＿＿＿＿＿＿＿＿＿＿＿＿＿＿＿＿＿＿

聯絡電話：(日)＿＿＿＿＿＿＿＿＿＿　(夜)＿＿＿＿＿＿＿＿＿＿

E-mail：＿＿＿＿＿＿＿＿＿＿＿＿＿＿＿＿＿＿＿＿＿＿＿＿